親子間的100種摺紙遊戲

摺紙俱樂部主宰人
新宮文明◎著
賴純如◎譯

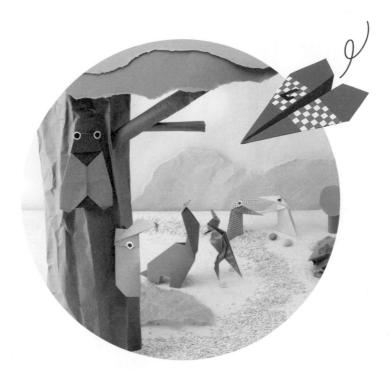

 漢欣文化事業有限公司
Han Shin Cultural Enterprise Co., Ltd.

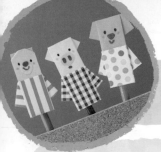

#

酷帥・時髦 的摺紙 ⑤

花朵與 自然的摺紙 ④

扮家家酒 ⑥

7 季節・節慶的摺紙

本書的閱讀法

作品名稱
介紹該頁摺法所做出的作品名稱。

紙張大小
請使用15cm×15cm的普通尺寸色紙。要使用其他尺寸的色紙時，會在此註明。除了紙張之外，所需的用具以及關於紙張的建議也請加以參考。

遊戲方式
關於遊戲的方式、摺法的變化等，有許多新奇好玩的創意點子。

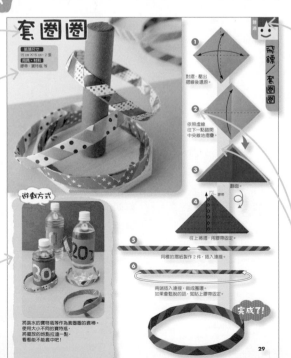

套圈圈

遊戲方式

表示難易度的記號
在右頁的右上角會標示難易度記號。當你不確定要摺哪一種摺紙時，請當作參考。

簡單	普通	困難

如果不會摺時，
不妨請大人來幫忙吧！

步驟順序
按照編號順序來摺。圖示會沿著下方的粗線排列，能夠一目瞭然。

摺紙圖記號與基礎摺法

翻面

將色紙翻面的記號

改變方向

將色紙旋轉，
改變方向的記號

吹氣膨脹

吹入空氣使其
膨脹的記號

放大圖

為了看清楚摺小的紙張而
將之放大的記號

依照虛線摺疊

谷摺線
依照谷摺線往前摺

往後摺

山摺線
依照山摺線往後摺

壓出摺線

壓出摺線的
標示箭頭
依照虛線摺疊，
壓出摺線後還原

裁剪粗線部分
使用剪刀或美工刀進行，注意不要
受傷喔！

粗線部分
用剪刀剪開
粗線部分
用美工刀劃開

向內壓摺
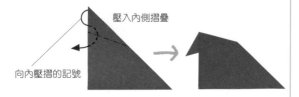
壓入內側摺疊
向內壓摺的記號

向外翻摺
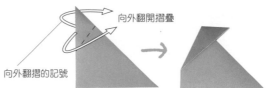
向外翻開摺疊
向外翻摺的記號

捲摺
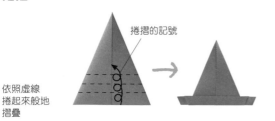
捲摺的記號
依照虛線
捲起來般地
摺疊

階梯摺
階梯摺的記號

依照谷摺線及
山摺線往前後
方連續摺疊
從側邊看過
去的模樣

插入

依照虛線摺疊，
插入箭頭標示處

打開壓平
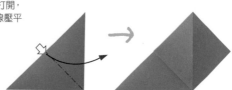
將〈〉處打開，
依照虛線壓平

陀螺

紙張尺寸
15cm×15cm，每個作品各2張
用具・材料
美工刀、
牙籤，每個作品各1根

陀螺1

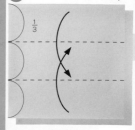
1

1/3

2張紙分別依照
虛線摺疊。

完成了！

7

依照虛線摺疊後插入。

6

改變方向。

5

依照虛線往後摺，
摺入內側。

陀螺2

1

上下左右對摺，
壓出摺線後還原。

2

對齊中央線摺疊。

3

1/3
1/3
1/3
依照虛線摺疊。

4

對齊中央線摺疊後插入。

②

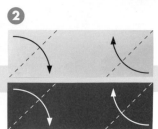

依照虛線摺疊。

③

④

將其中1張改變方向。

2張重疊。

⑤

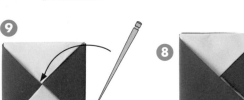

依照虛線摺疊。

⑨

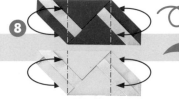

用美工刀等從背面割開一個小洞，插入牙籤。

⑧

依照虛線摺疊後插入。

⑦

依照虛線摺疊。

⑥

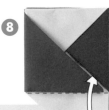
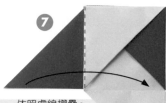
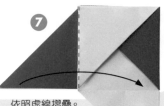

依照虛線摺疊。

⑧

製作2件同樣的摺紙，依照虛線往後摺，壓出摺線後還原。翻面後重疊。

⑨

依照虛線摺疊。

⑩

依照虛線摺疊後插入。

⑪

依照虛線摺疊後插入。

⑫

依照虛線摺疊後插入。

⑬

將2個角插入內側。

完成了！

遊戲方式

捏住牙籤末端，用力轉動看看。

⑭

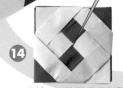

用美工刀等從背面割開一個小洞，插入牙籤。

7

撈金魚

紙張尺寸
金魚…「網子」的4分之1大小
網子（撈金魚的用具）
　…15cm×15cm
★ 「網子」用稍微厚一點的紙來摺
　會比較耐用。

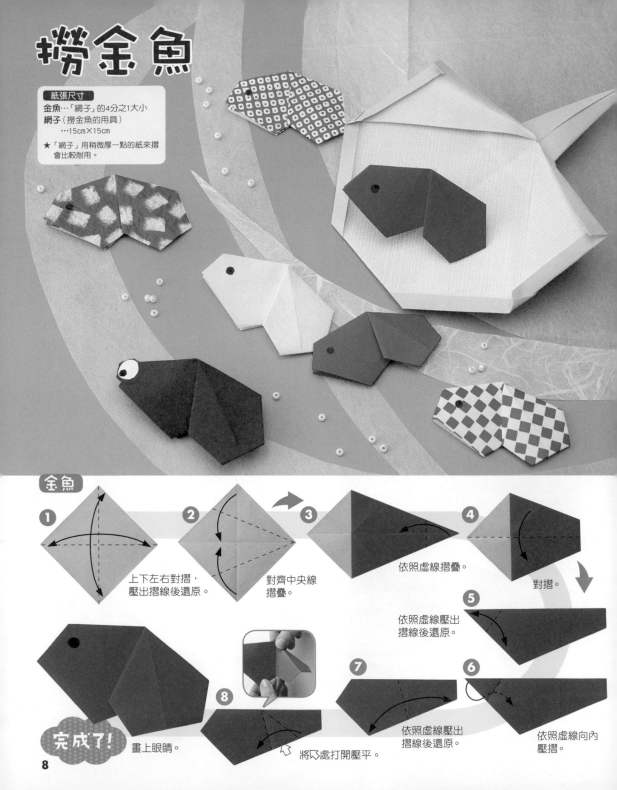

金魚

1. 上下左右對摺，
 壓出摺線後還原。

2. 對齊中央線
 摺疊。

3. 依照虛線摺疊。

4. 對摺。

5. 依照虛線壓出
 摺線後還原。

6. 依照虛線向內
 壓摺。

7. 依照虛線壓出
 摺線後還原。

8. 將◁處打開壓平。

完成了！
畫上眼睛。

網子

1 上下左右對摺，壓出摺線後還原。

2 對齊中央線摺疊。

3 依照虛線摺疊，使下方呈直角。

4 依照虛線細摺。

9 依照虛線摺疊。

8 依照虛線摺疊。

7 翻面。

6 依照虛線細摺。

5 依照虛線細摺。

10 依照虛線摺疊。

11 依照虛線壓出摺線後還原。

12 將 ⌐ 處打開壓平。

13 依照虛線摺疊。

14 翻面。

遊戲方式

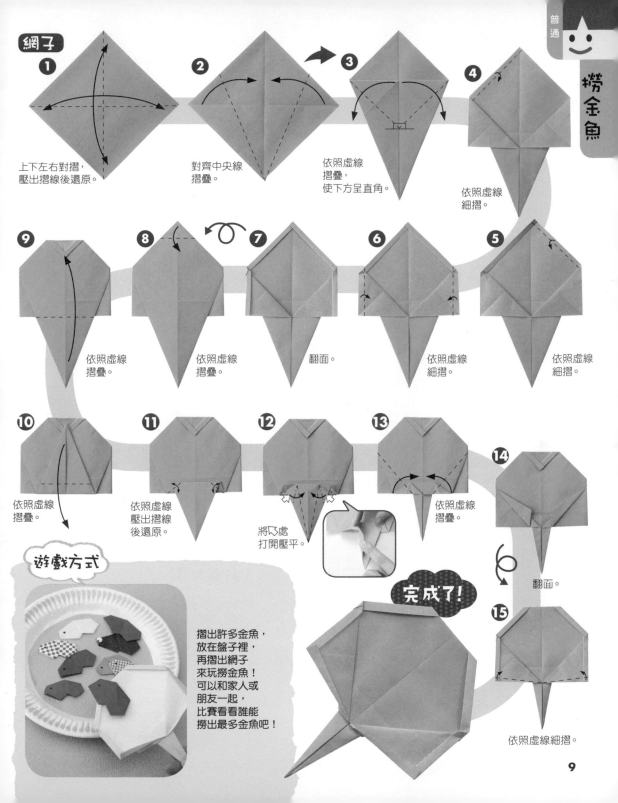

摺出許多金魚，放在盤子裡，再摺出網子來玩撈金魚！可以和家人或朋友一起，比賽看看誰能撈出最多金魚吧！

完成了！

15 依照虛線細摺。

9

大嘴恐龍

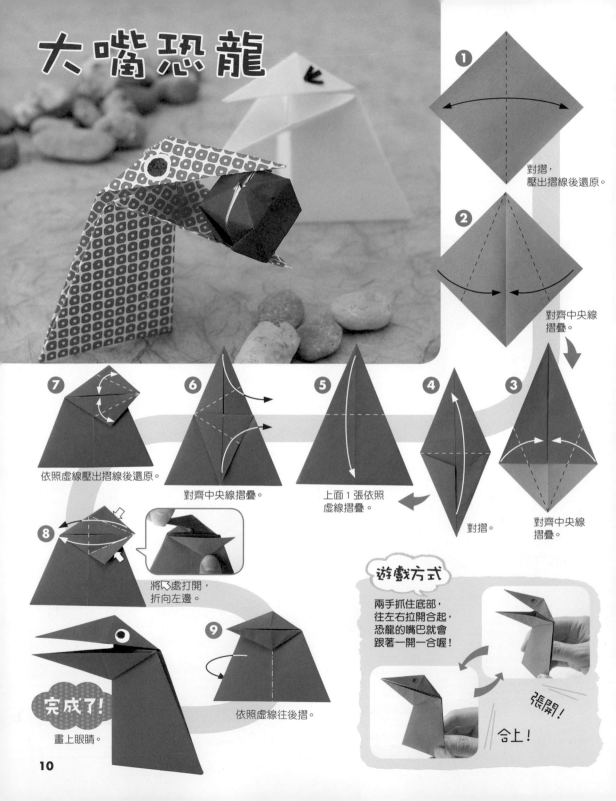

① 對摺，壓出摺線後還原。

② 對齊中央線摺疊。

③ 對齊中央線摺疊。

④ 對摺。

⑤ 上面1張依照虛線摺疊。

⑥ 對齊中央線摺疊。

⑦ 依照虛線壓出摺線後還原。

⑧ 將↖處打開，折向左邊。

⑨ 依照虛線往後摺。

完成了！ 畫上眼睛。

遊戲方式

兩手抓住底部，往左右拉開合起，恐龍的嘴巴就會跟著一開一合喔！

張開！

合上！

海葵

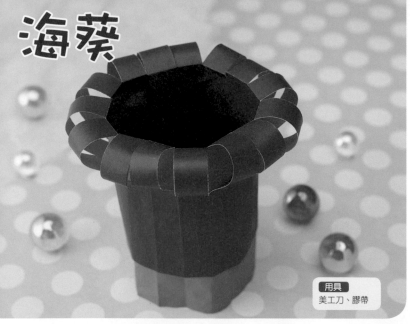

簡單 ^_^

大嘴恐龍／海葵

用具
美工刀、膠帶

❶ 上下左右對摺，
壓出摺線後還原。

❷ 對齊中央線摺疊，
壓出摺線後還原。

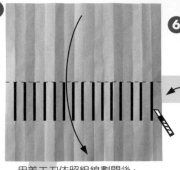

❼ 用美工刀依照粗線劃開後，
對摺。

❻ 全部打開。

❺ 對齊中央線摺疊。

❹ 對齊中央線摺疊。

❸ 對齊中央線摺疊。

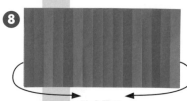

❽ 做成圈環。

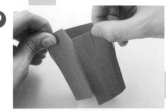

❾ 插入。

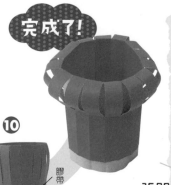

完成了！

❿ 膠帶

貼上膠帶，
內側也一樣。

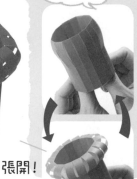

遊戲方式

將雙手拇指
放入圈環內側，
食指則置於外側。
只要將食指
上下推動，
就可以讓海葵
一開一合喔！

張開！

11

指偶娃娃

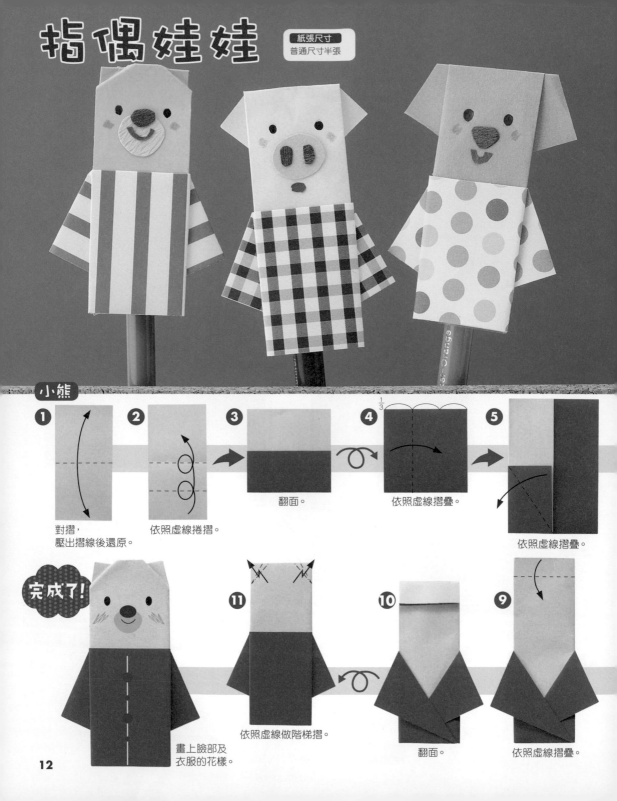

紙張尺寸
普通尺寸半張

小熊

① 對摺，
壓出摺線後還原。

② 依照虛線捲摺。

③ 翻面。

④ 1/3
依照虛線摺疊。

⑤ 依照虛線摺疊。

完成了! 畫上臉部及
衣服的花樣。

⑪ 依照虛線做階梯摺。

⑩ 翻面。

⑨ 依照虛線摺疊。

小豬

請先摺到「小熊」
的步驟 ⑧ 再開始。

①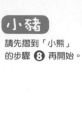

依照虛線摺疊。

②

內側的紙依照虛線摺疊。

③

依照虛線摺疊。

④

翻面。

完成了!

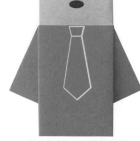

畫上臉部及衣服的花樣。

小狗

請先摺到「小熊」
的步驟 ⑧ 再開始。

①

依照虛線摺疊。

②

內側的紙依照虛線摺疊。

③

依照虛線摺疊。

④

翻面。

⑥

依照虛線摺疊。

⑦

依照虛線摺疊。

⑧

尖角插入內側。

完成了!

畫上臉部
及衣服的
花樣。

遊戲方式

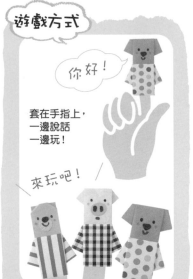

你好!

套在手指上,
一邊說話
一邊玩!

來玩吧!

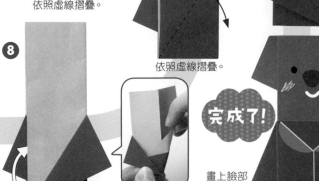

13

溜滑梯
翹翹板

溜滑梯
紙張尺寸 普通尺寸半張
翹翹板
用具 剪刀、黏膠
★用稍微大張、厚一點的紙來摺會
比較耐用。

溜滑梯

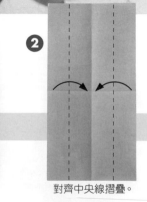

❶ 上下左右對摺，
壓出摺線後還原。

❷ 對齊中央線摺疊。

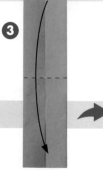

❸ 對摺。

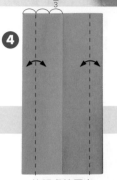

❹ 依照虛線壓出
摺線後還原。

$\frac{1}{3}$

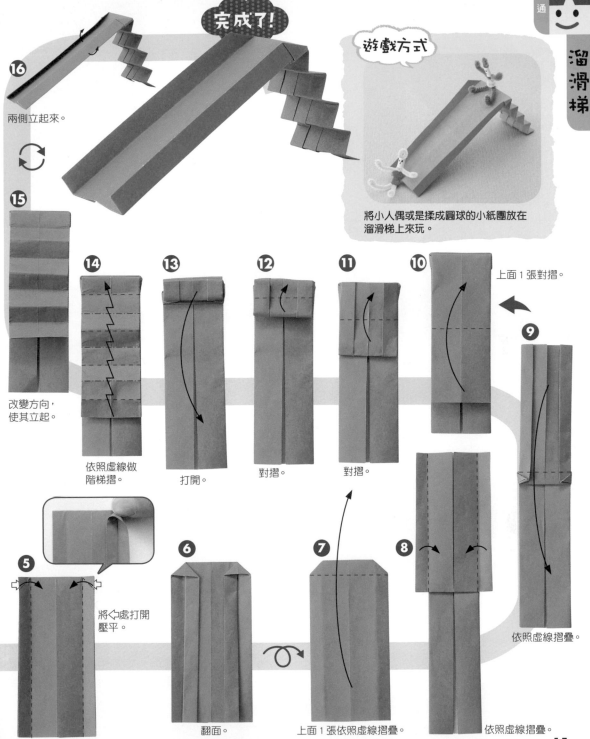

完成了！

遊戲方式

將小人偶或是揉成圓球的小紙團放在溜滑梯上來玩。

⑯ 兩側立起來。

⑮ 改變方向，使其立起。

⑭ 依照虛線做階梯摺。

⑬ 打開。

⑫ 對摺。

⑪ 對摺。

⑩ 上面 1 張對摺。

⑨ 依照虛線摺疊。

⑧ 依照虛線摺疊。

⑤ 將⇦處打開壓平。

⑥ 翻面。

⑦ 上面 1 張依照虛線摺疊。

翻翻板 將Ⓐ、Ⓑ、Ⓒ等 3 個零件組合起來

製作「翻翻板」所使用的紙

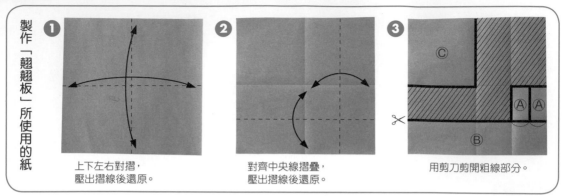

❶ 上下左右對摺，壓出摺線後還原。

❷ 對齊中央線摺疊，壓出摺線後還原。

❸ 用剪刀剪開粗線部分。

零件Ⓐ

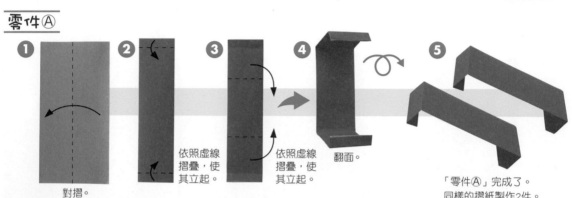

❶ 對摺。

❷❸ 依照虛線摺疊，使其立起。

❹ 翻面。

❺ 「零件Ⓐ」完成了。同樣的摺紙製作2件。

零件Ⓑ

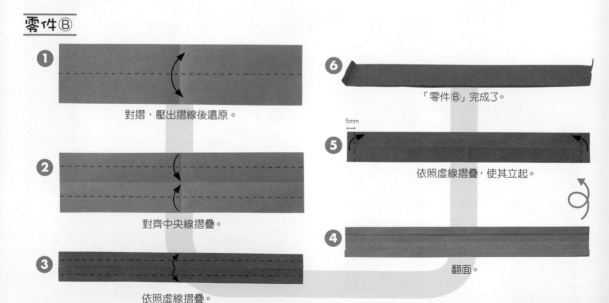

❶ 對摺，壓出摺線後還原。

❷ 對齊中央線摺疊。

❸ 依照虛線摺疊。

❹ 翻面。

❺ 5mm 依照虛線摺疊，使其立起。

❻ 「零件Ⓑ」完成了。

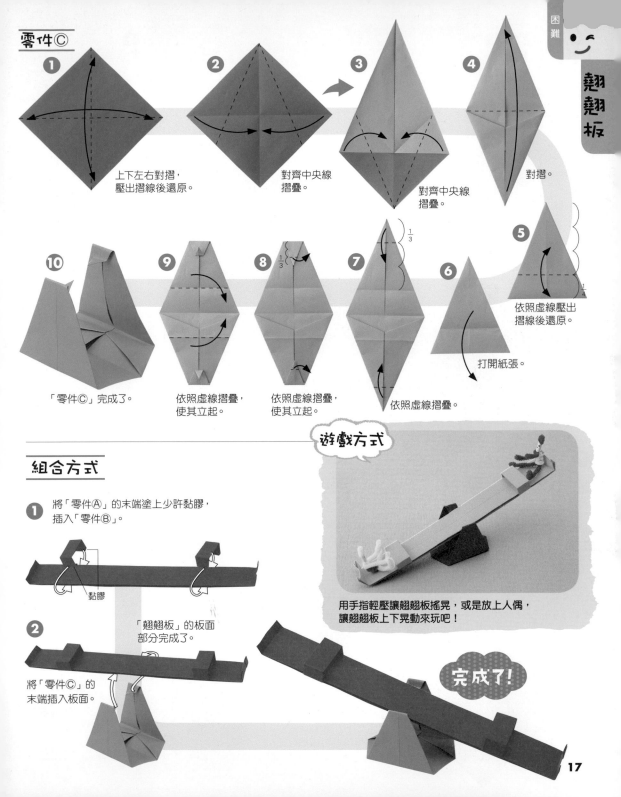

零件Ⓒ

① 上下左右對摺，壓出摺線後還原。

② 對齊中央線摺疊。

③ 對齊中央線摺疊。

④ 對摺。

⑤ 依照虛線壓出摺線後還原。1/3 1/4

⑥ 打開紙張。

⑦ 依照虛線摺疊。1/3

⑧ 依照虛線摺疊，使其立起。1/3

⑨ 依照虛線摺疊，使其立起。

⑩ 「零件Ⓒ」完成了。

組合方式

① 將「零件Ⓐ」的末端塗上少許黏膠，插入「零件Ⓑ」。
黏膠

② 「翹翹板」的板面部分完成了。
將「零件Ⓒ」的末端插入板面。

遊戲方式

用手指輕壓讓翹翹板搖晃，或是放上人偶，讓翹翹板上下晃動來玩吧！

完成了！

17

紙砲

紙張尺寸 報紙（半張）

① 對摺，
壓出摺線後還原。

② 依照虛線對齊中央線摺疊。

③

④ 對摺。

⑤ 將┌┐處打開壓平。

⑥ 翻面。

⑦ 同樣地將┌┐處打開壓平。

⑧ 上面1張依照
虛線摺疊。

⑨ 依照虛線
往後摺。

完成了！

拿著★號的地方。

遊戲方式

摺好後，
拿著★號的地方
用力往下甩，
就會發出聲音喔！

不要突然
嚇人一跳喔！

砰！

眨眨大眼睛

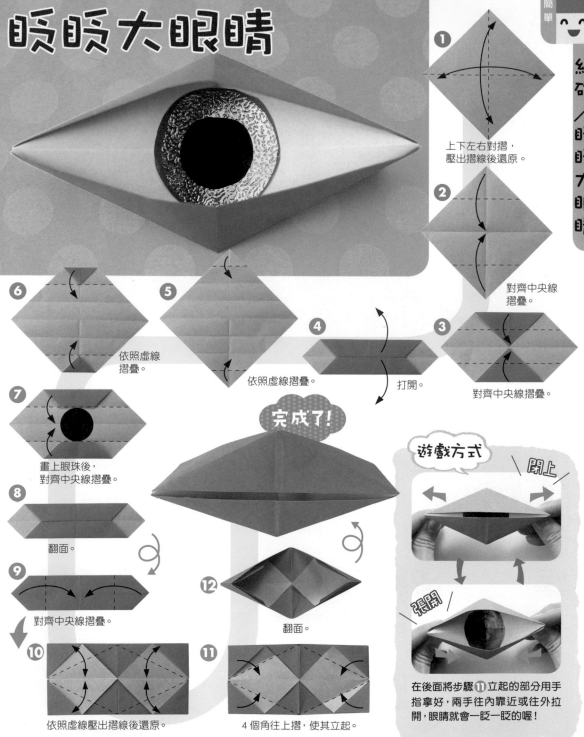

1 上下左右對摺，壓出摺線後還原。

2 對齊中央線摺疊。

3 對齊中央線摺疊。

4 打開。

5 依照虛線摺疊。

6 依照虛線摺疊。

7 畫上眼珠後，對齊中央線摺疊。

8 翻面。

9 對齊中央線摺疊。

10 依照虛線壓出摺線後還原。

11 4個角往上摺，使其立起。

12 翻面。

完成了！

遊戲方式

閉上

張開

在後面將步驟 **11** 立起的部分用手指拿好，兩手往內靠近或往外拉開，眼睛就會一眨一眨的喔！

19

佩刀

【紙張尺寸】
刀體‧刀鞘…15 cm×15 cm
刀鍔…7.5 cm×7.5 cm
★要拿在手上玩時
　　刀‧刀鞘…30cm×30cm
　　刀鍔………15cm×15cm
【用具】
剪刀、美工刀

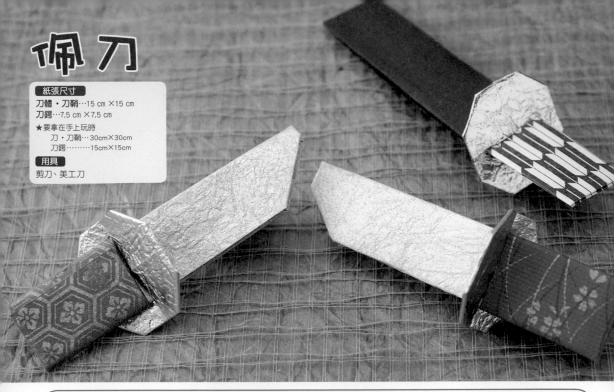

製作「佩刀」所使用的紙

❶ 對摺，壓出摺線後還原。

❷ 與中央線錯開 5 公釐，用剪刀剪開粗線部分。

8cm　7cm

❸ 刀體　刀鞘

刀鍔

「刀鍔」使用 4 分之 1 大小的紙。

刀鞘

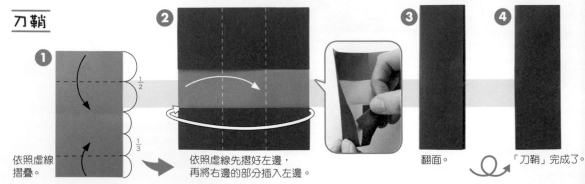

❶ 依照虛線摺疊。

½
⅓

❷ 依照虛線先摺好左邊，再將右邊的部分插入左邊。

❸ 翻面。

❹ 「刀鞘」完成了。

佩刀

刀體

1 對齊中央線摺疊。

2 翻面。

3 依照虛線壓出摺線後還原。

1/3

4 依照虛線摺疊。

5 依照虛線摺疊。

6 依照虛線摺疊。

7 依照虛線摺疊後插入。

8 翻面。

9 「刀體」完成了。插入「刀鍔」中。

完成了！

將「刀體」插入「刀鍔」中。

刀鍔

1 上下左右對摺，壓出摺線後還原。

2 對齊中央線摺疊。

3 對齊中央線摺疊。

4 依照虛線摺疊。

5 翻面。

6 配合「刀體」的寬度，用美工刀劃開粗線部分。

7 「刀鍔」完成了。

遊戲方式

用大一點的紙張製作2件，就可以來玩比武遊戲了！

注意刀尖不要對著別人的臉喔！

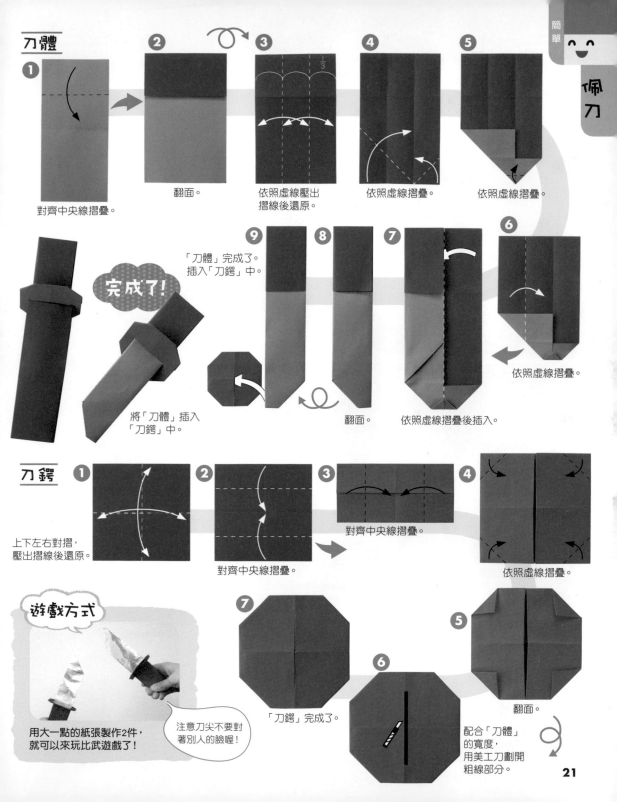

21

棒球手套

紙張尺寸
報紙,全開2張
(其中一張揉成一團
做為棒球)

① 對摺。

② 左右對摺,
壓出摺線後
還原。

③

④ 依照虛線摺疊。

依照虛線摺疊。

⑤ 翻面。

⑥ 依照虛線摺疊。

⑦ 做4、5次捲摺。

⑧ 依照虛線摺疊後插入。

⑨ 翻面,改變上下方向。

完成了!

⑩ 套在手上,調整成
容易接球的形狀。

遊戲方式

準備好了!

將報紙揉成一團做
為棒球,來玩傳接
球吧!

磅!

愛說話的狐狸

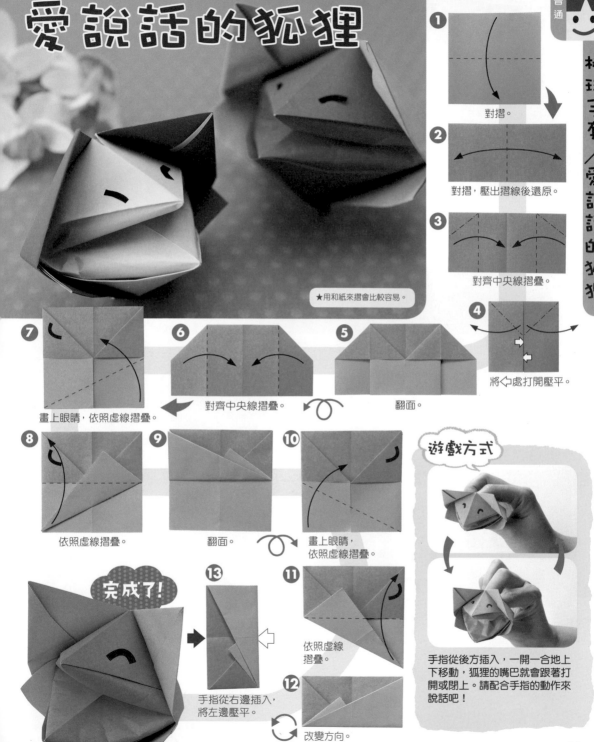

❶ 對摺。

❷ 對摺，壓出摺線後還原。

❸ 對齊中央線摺疊。

❹ 將◁處打開壓平。

★用和紙來摺會比較容易。

❺ 翻面。

❻ 對齊中央線摺疊。

❼ 畫上眼睛，依照虛線摺疊。

❽ 依照虛線摺疊。

❾ 翻面。

❿ 畫上眼睛，依照虛線摺疊。

⓫ 依照虛線摺疊。

⓬ 改變方向。

⓭ 手指從右邊插入，將左邊壓平。

完成了！

遊戲方式

手指從後方插入，一開一合地上下移動，狐狸的嘴巴就會跟著打開或閉上。請配合手指的動作來說話吧！

23

紙飛機

紙張尺寸
準備 B5 或 A4 的影印紙，
或是相同大小的廣告傳單。
★用色紙來製作時，
　請先裁成 11 cm ×15 cm。

肚臍飛機

1
對摺，
壓出摺線後還原。

2
對齊中央線摺疊。

3
依照虛線摺疊。

4
對齊中央線摺疊。

5
依照虛線摺疊。

6
往後對摺。

7
將機翼摺到旁邊，
另一側也相同。

完成了！

花枝飛機

1
對摺，壓出摺線後還原。

2
對齊中央線摺疊。

3
翻面。

4
對齊中央線摺疊。

5
將內側的紙拉開。

6
依照虛線摺疊。

7
往後對摺。

8
將機翼摺到旁邊，
另一側也相同。

完成了！

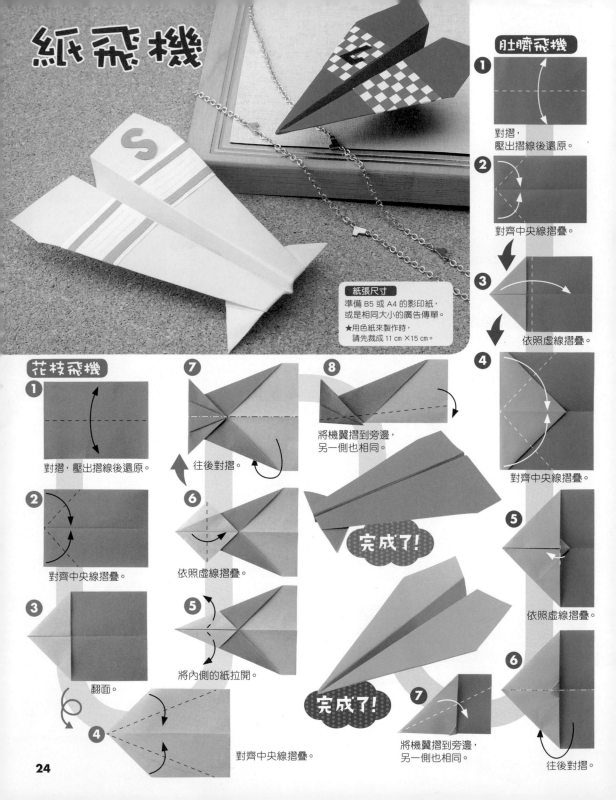

螺旋槳

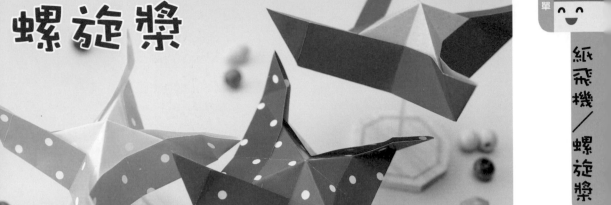

①
上下左右對摺，
壓出摺線後還原。

②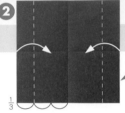
1/3
依照虛線摺疊。

③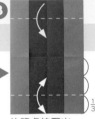
1/3
依照虛線壓出
摺線後還原。

④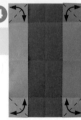
依照虛線壓出
摺線後還原。

⑤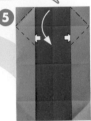
將↼處打開壓平。

⑨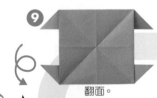
翻面。

⑧
依照虛線壓出
摺線後還原。

⑦
翻面。

⑥
同樣地將↼處
打開壓平。

⑩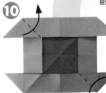
依照虛線摺疊。

⑪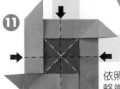
依照虛線摺疊，
略微壓平。

完成了！

遊戲方式

將螺旋槳放在
指尖，從距離
20～30cm處輕
輕吹氣……

就會轉呀轉地
開始旋轉喔！

25

跳跳蛙

①

對摺,壓出摺線後還原。

⑪

依照虛線摺疊。

⑫

依照虛線摺疊。

⑬

依照虛線摺疊。

⑭

翻面。

完成了!

畫上眼睛。

② **③**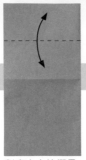

對摺。

④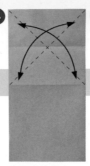

對齊中央線摺疊，
壓出摺線後還原。

⑤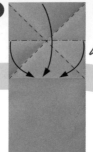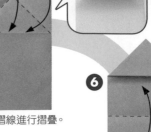

依照虛線壓出
摺線後還原。

利用摺線進行摺疊。

⑥

依照虛線摺疊。

⑩

⑨

⑧

⑦

依照虛線壓出
摺線後還原。

依照虛線摺疊。

三角形維持不變，
下方對齊中央線摺疊。

上層不動，
將下層的★角拉出。

遊戲方式

手指用力壓住
跳跳蛙的屁股，
順勢往後滑開，
青蛙就會往前跳了喔！

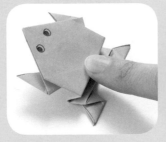

將寫有分數的紙片貼在圖畫紙等紙張上，
讓青蛙往前跳，跳到分數紙上。
大家輪流進行，合計分數最多的人就贏了！

飛鏢

紙張尺寸 15 cm × 15 cm，2 張
材料 空罐 等

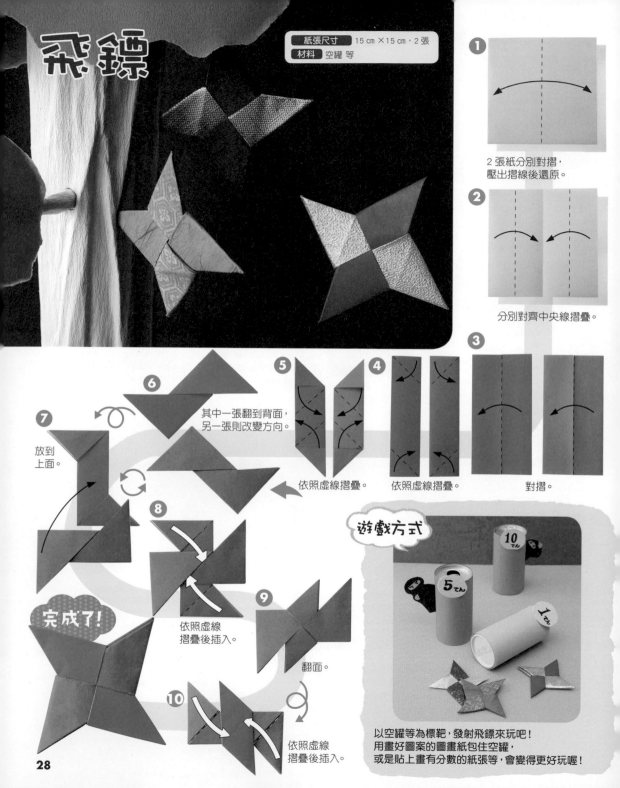

① 2 張紙分別對摺，壓出摺線後還原。

② 分別對齊中央線摺疊。

③ 對摺。

④ 依照虛線摺疊。

⑤ 依照虛線摺疊。

⑥ 其中一張翻到背面，另一張則改變方向。

⑦ 放到上面。

⑧ 依照虛線摺疊後插入。

⑨ 翻面。

⑩ 依照虛線摺疊後插入。

完成了！

遊戲方式

10 てん
5 てん
1 てん

以空罐等為標靶，發射飛鏢來玩吧！
用畫好圖案的圖畫紙包住空罐，
或是貼上畫有分數的紙張等，會變得更好玩喔！

28

套圈圈

紙張尺寸
15 cm ×15 cm，2 張
用具・材料
膠帶、寶特瓶 等

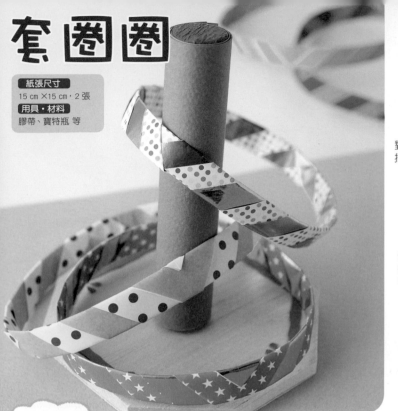

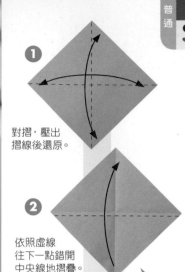

①
對摺，壓出
摺線後還原。

②
依照虛線
往下一點錯開
中央線地摺疊。

③
翻面。

④ 膠帶
往上捲摺，用膠帶固定。

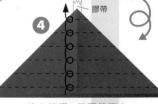

⑤
同樣的摺紙製作 2 件，插入連接。

⑥
兩端插入連接，做成圈環。
如果會鬆脫的話，就貼上膠帶固定。

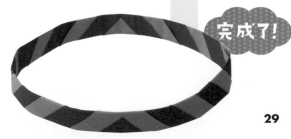

完成了！

遊戲方式

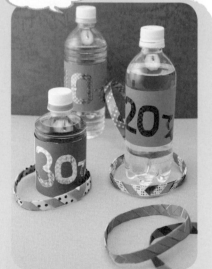

將裝水的寶特瓶等作為套圈圈的套棒。
使用大小不同的寶特瓶，
將擺放的地點拉遠一點，
看看能不能套中吧！

29

氣 球

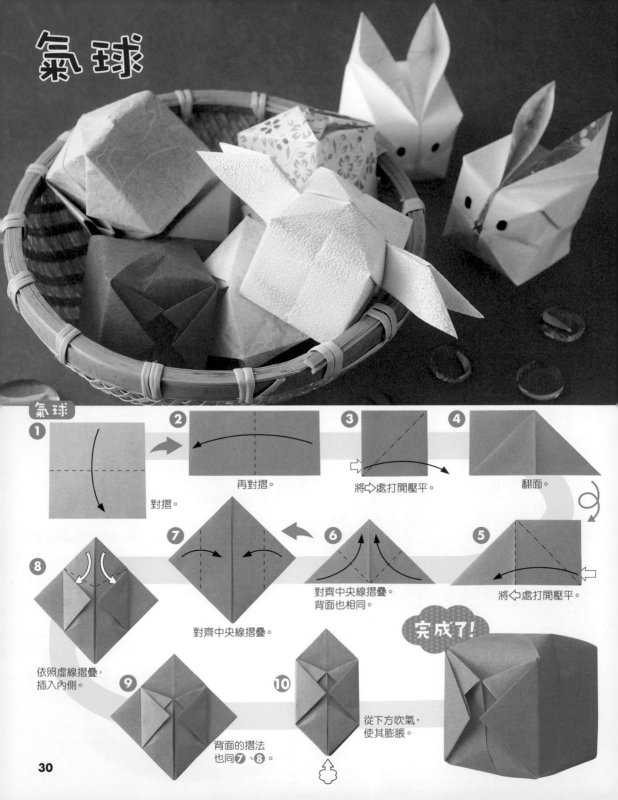

① 對摺。

② 再對摺。

③ 將⇨處打開壓平。

④ 翻面。

⑤ 將⇦處打開壓平。

⑥ 對齊中央線摺疊。
背面也相同。

⑦ 對齊中央線摺疊。

⑧ 依照虛線摺疊，
插入內側。

⑨ 背面的摺法
也同**⑦**、**⑧**。

⑩ 從下方吹氣，
使其膨脹。

完成了！

30

翅膀氣球

請先摺到「氣球」
的步驟❻再開始。

❶ 依照虛線壓出
摺線後還原。

❷ 打開上面1張。

❸ 依照虛線摺疊。

遊戲方式

用手輕輕地往上拍,
可以持續拍幾下呢?

❹ 將⬆處打開壓平。

❺ 依照虛線摺疊。

❻ 其他3處的摺法也相同。

❼ 依照虛線壓出
摺線後還原。
改變方向。

❽ 吹入空氣。

完成了!

摺出更多變化!

兔子氣球

請先摺到「氣球」
的步驟❽再開始。

❶ 依照虛線摺疊,
插入內側。

❷ 翻面。

❸ 依照虛線摺疊。

❹ 依照虛線壓出
摺線後還原。

❺ 將↘處打開壓平。

❻ 吹入空氣,使其膨脹。

完成了!

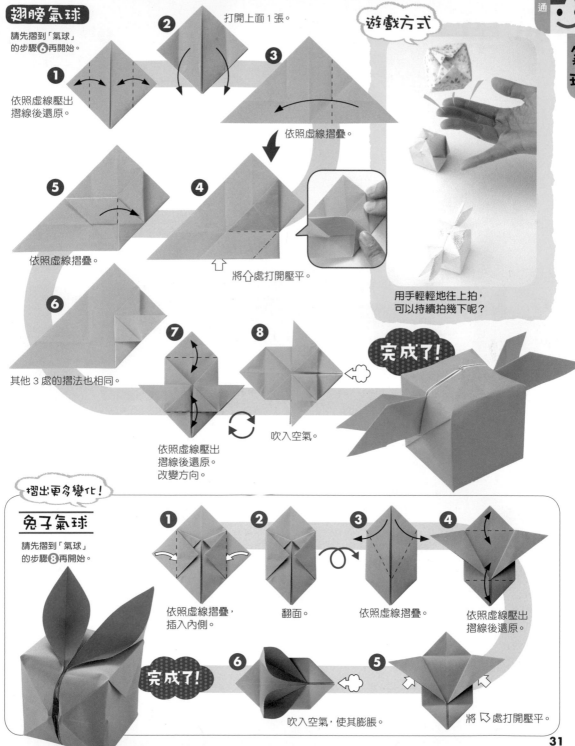

風車

材料
大頭針、吸管或免洗筷

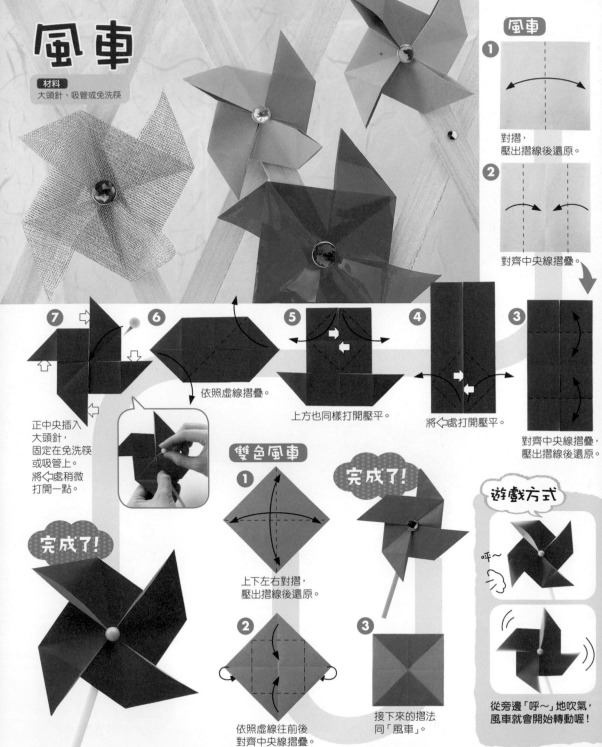

風車

1 對摺，
壓出摺線後還原。

2 對齊中央線摺疊。

3 對齊中央線摺疊，
壓出摺線後還原。

4 將↩處打開壓平。

5 上方也同樣打開壓平。

6 依照虛線摺疊。

7 正中央插入
大頭針，
固定在免洗筷
或吸管上。
將↩處稍微
打開一點。

完成了!

雙色風車

1 上下左右對摺，
壓出摺線後還原。

2 依照虛線往前後
對齊中央線摺疊。

3 接下來的摺法
同「風車」。

完成了!

遊戲方式

呼～

從旁邊「呼～」地吹氣，
風車就會開始轉動喔!

32

翻轉小馬

用具 剪刀

1 對摺。

2 再對摺。

3 將◁處打開壓平。

4 翻面。

5 將◁處打開壓平。

6 依照虛線壓出摺線後還原。

7 用剪刀剪開粗線部分。背面也相同。

8 依照虛線摺疊。背面也相同。

9 依照虛線摺疊。背面也相同。

10 改變方向。

11 依照虛線向內壓摺。

12 依照虛線向內壓摺。

13 依照虛線向內壓摺。

完成了!

遊戲方式

翻轉!

將手指放在小馬的尾巴下方,迅速往上一掀,小馬就會在空中翻轉一圈!
你可以順利讓牠翻轉嗎?

貓熊

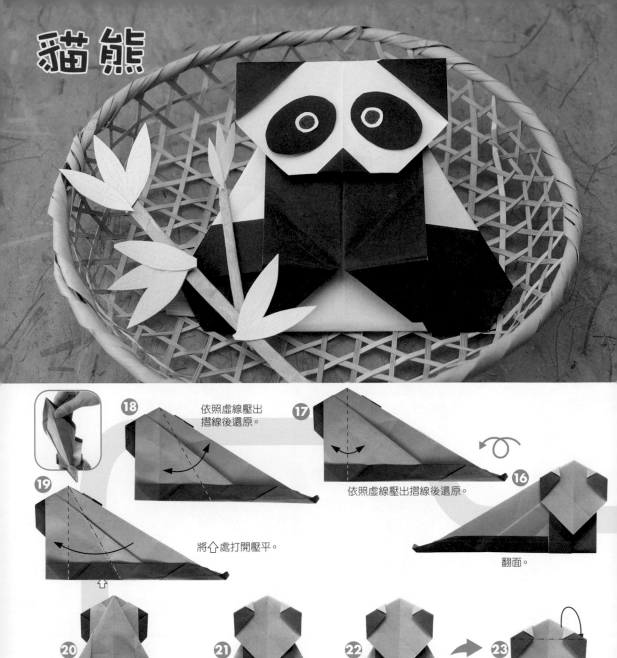

依照虛線壓出摺線後還原。

18

17

依照虛線壓出摺線後還原。

19

將 ⇧ 處打開壓平。

16

翻面。

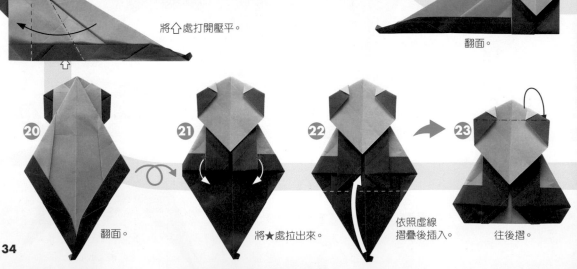

20

翻面。

21

將★處拉出來。

22

依照虛線摺疊後插入。

23

往後摺。

① 對摺，壓出摺線後還原。

② 對齊中央線摺疊，壓出摺線後還原。

③ 依照虛線壓出摺線後還原。

④ 改變方向。

⑧ 全部打開。

⑦ 對齊中央線摺疊。

⑥ 對齊中央線摺疊。

⑤ 上下左右對摺，壓出摺線後還原。

⑨ 依照虛線摺疊。

測量長度，在正確的 3 分之 1 處進行摺疊。

⑩ 依照虛線摺疊。

⑪ 另一側的摺法也同 ⑨ ～ ⑩。

1.3cm

⑫ 依照虛線摺疊。

尖角處要稍微錯開一點喔！

⑮ 將 ⇦ 處打開壓平。

⑭ 改變方向。

⑬ 往後對摺。

完成了！

㉔ 摺好的模樣。㉕、㉖為放大圖。

㉕ 依照虛線摺疊。

㉖ 往後摺。

畫上眼睛。

35

鬥牛犬‧臘腸犬

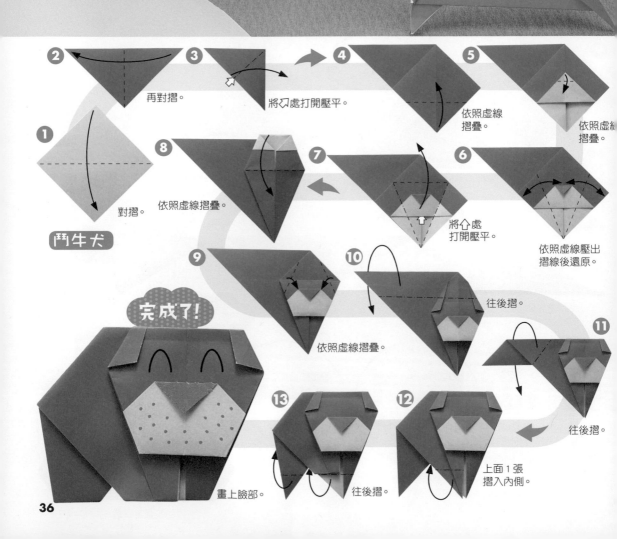

2 再對摺。

3 將↙處打開壓平。

4 依照虛線摺疊。

5 依照虛線摺疊。

1 對摺。

鬥牛犬

8 依照虛線摺疊。

7 將↑處打開壓平。

6 依照虛線壓出摺線後還原。

9 依照虛線摺疊。

10 往後摺。

11

完成了!

13 畫上臉部。

12 上面1張摺入內側。

往後摺。

往後摺。

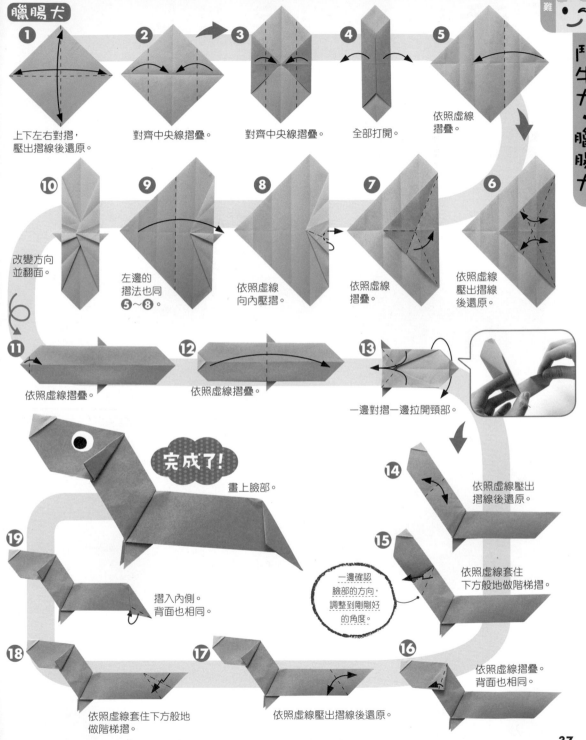

臘腸犬

1 上下左右對摺，壓出摺線後還原。

2 對齊中央線摺疊。

3 對齊中央線摺疊。

4 全部打開。

5 依照虛線摺疊。

6 依照虛線壓出摺線後還原。

7 依照虛線摺疊。

8 依照虛線向內壓摺。

9 左邊的摺法也同 5～8。

10 改變方向並翻面。

11 依照虛線摺疊。

12 依照虛線摺疊。

13 一邊對摺一邊拉開頸部。

14 依照虛線壓出摺線後還原。

15 依照虛線套住下方般地做階梯摺。

16 依照虛線摺疊。背面也相同。

一邊確認臉部的方向，調整到剛剛好的角度。

17 依照虛線壓出摺線後還原。

18 依照虛線套住下方般地做階梯摺。

19 摺入內側。背面也相同。

完成了！

畫上臉部。

長頸鹿・大象
獅子

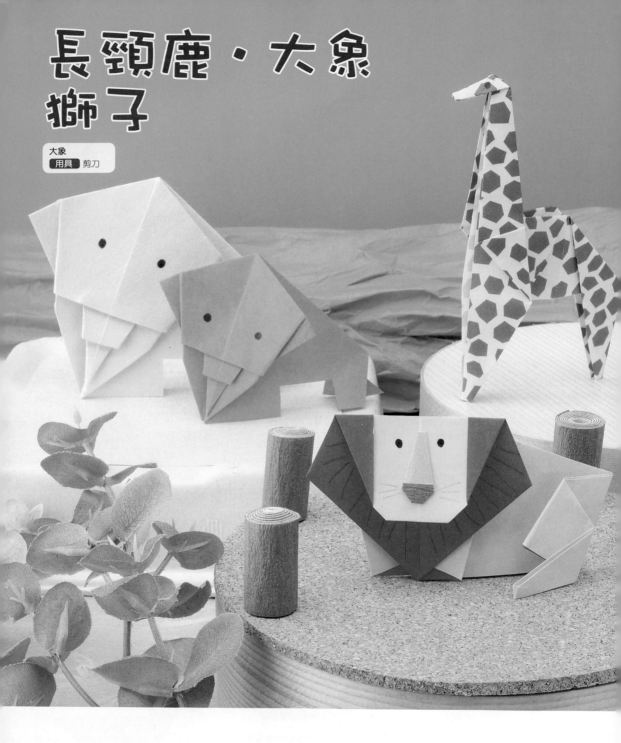

長頸鹿

1 對摺。

2 再對摺。

3 將↗處打開壓平。

4 翻面。

5 同樣地將↘處打開壓平。

6 依照虛線壓出摺線後還原。背面也相同。

7 將↑處打開壓平。

8 翻面。

9 將↑處打開壓平。

10 上面1張往下拉開。

11 正在拉開的模樣。

正中央往下壓，依照虛線摺疊，讓●與●靠攏。

12 依照虛線摺疊。

13 依照虛線摺疊。

14 往後對摺。

15

16

17 依照虛線向內壓摺。18為放大圖。

18 依照虛線向內壓摺。

依照虛線向外翻摺。

依照虛線向內壓摺，往左邊拉出臉部。

完成了！
畫上臉部和花紋。

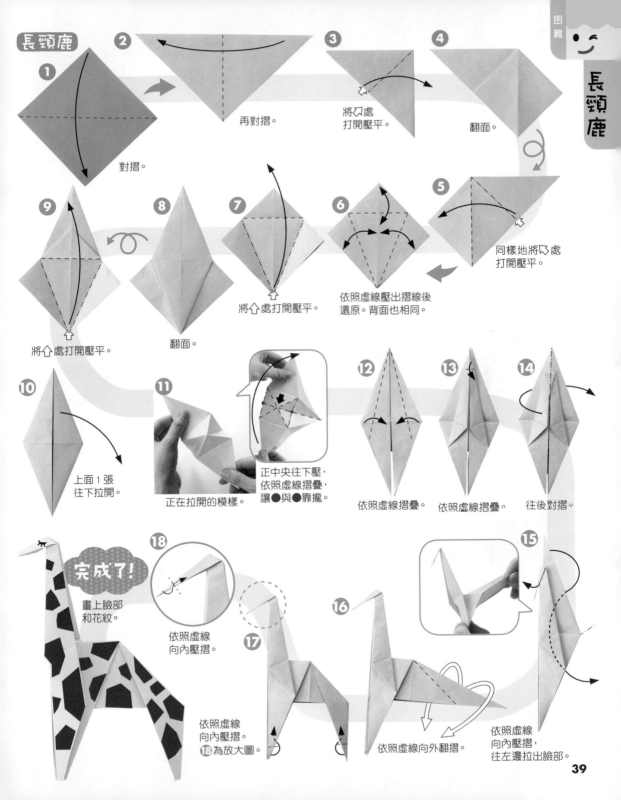

39

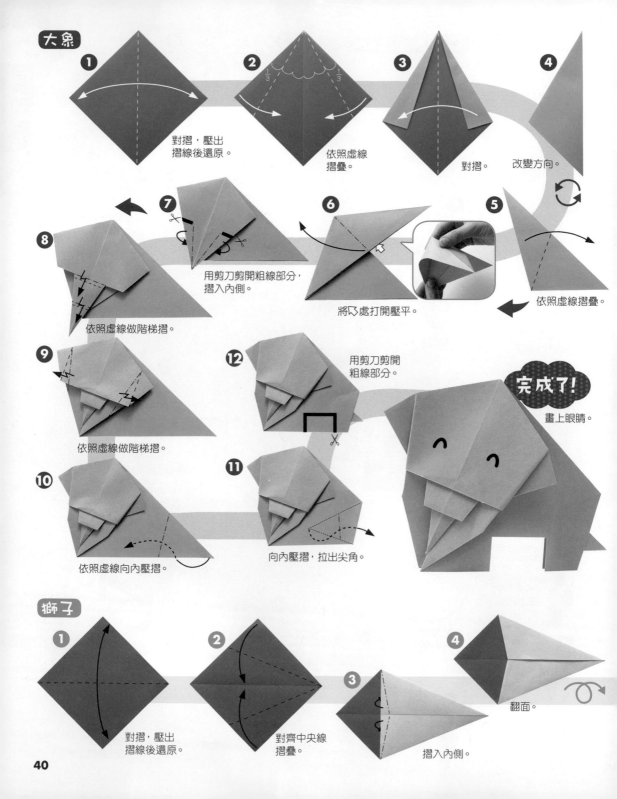

大象

① 對摺,壓出摺線後還原。

② 依照虛線摺疊。

③ 對摺。

④ 改變方向。

⑤ 依照虛線摺疊。

⑥ 將↗處打開壓平。

⑦ 用剪刀剪開粗線部分,摺入內側。

⑧ 依照虛線做階梯摺。

⑨ 依照虛線做階梯摺。

⑩ 依照虛線向內壓摺。

⑪ 向內壓摺,拉出尖角。

⑫ 用剪刀剪開粗線部分。

完成了!
畫上眼睛。

獅子

① 對摺,壓出摺線後還原。

② 對齊中央線摺疊。

③ 摺入內側。

④ 翻面。

摺出更多變化！

親子獅子

請先摺到「獅子」的
步驟⑩再開始。

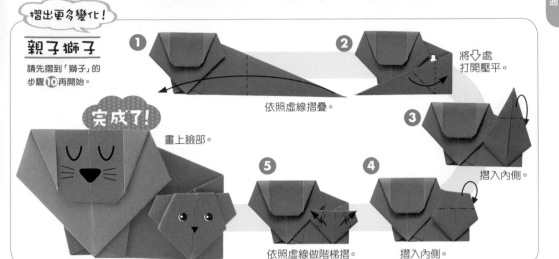

① 依照虛線摺疊。

② 將⇩處
打開壓平。

③ 摺入內側。

④ 摺入內側。

⑤ 依照虛線做階梯摺。

完成了！ 畫上臉部。

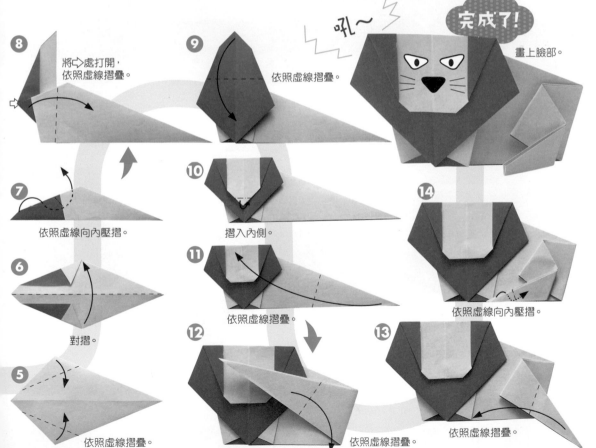

吼～

完成了！ 畫上臉部。

⑧ 將⇨處打開，
依照虛線摺疊。

⑨ 依照虛線摺疊。

⑦ 依照虛線向內壓摺。

⑩ 摺入內側。

⑥ 對摺。

⑪ 依照虛線摺疊。

⑤ 依照虛線摺疊。

⑫ 依照虛線摺疊。

⑬ 依照虛線摺疊。

⑭ 依照虛線向內壓摺。

41

海獺

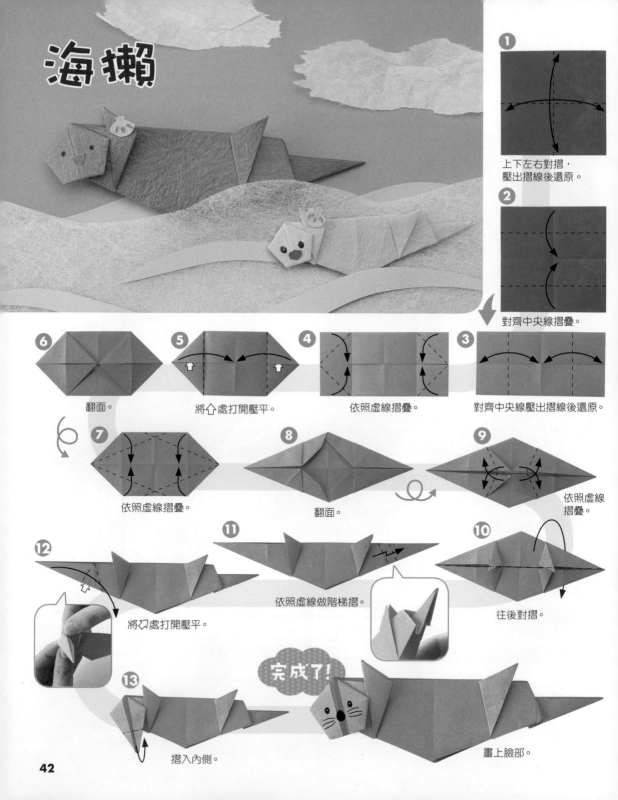

1 上下左右對摺，壓出摺線後還原。

2 對齊中央線摺疊。

3 對齊中央線壓出摺線後還原。

4 依照虛線摺疊。

5 將企處打開壓平。

6 翻面。

7 依照虛線摺疊。

8 翻面。

9 依照虛線摺疊。

10 往後對摺。

11 依照虛線做階梯摺。

12 將刀處打開壓平。

13 摺入內側。

完成了！

畫上臉部。

海龜

用具　剪刀

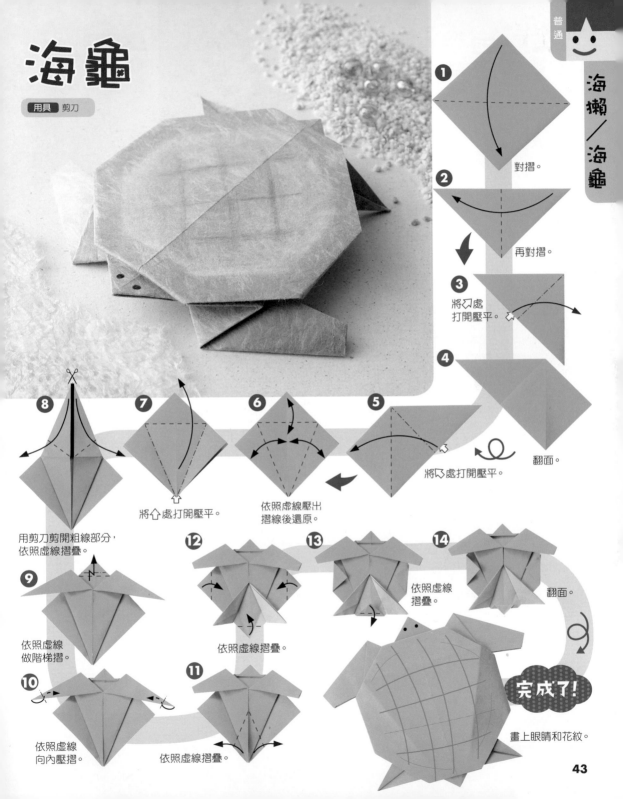

1 對摺。

2 再對摺。

3 將⤹處打開壓平。

4 翻面。

5 將⤹處打開壓平。

6 依照虛線壓出摺線後還原。

7 將⤴處打開壓平。

8 用剪刀剪開粗線部分，依照虛線摺疊。

9 依照虛線做階梯摺。

10 依照虛線向內壓摺。

11 依照虛線摺疊。

12 依照虛線摺疊。

13 依照虛線摺疊。

14 翻面。

完成了！

畫上眼睛和花紋。

43

大猩猩

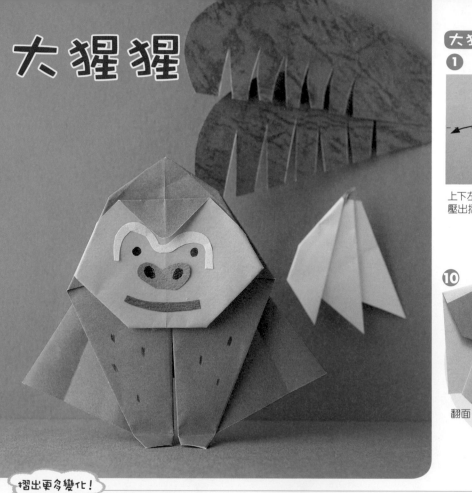

①

上下左右對摺，
壓出摺線後還原。

⑩
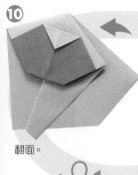

翻面。

摺出更多變化！

香蕉

用 4 分之 1 大小的紙來摺，
裝飾在「大猩猩」旁邊，
看起來更有趣！

①
對摺，壓出
摺線後還原。

②
對摺。

③
稍微往上突出
一點地摺疊。

④
往後摺。

⑤
對摺。

⑥
依照虛線摺疊。

⑦
依照虛線摺疊。

⑧
往後摺。

完成了！

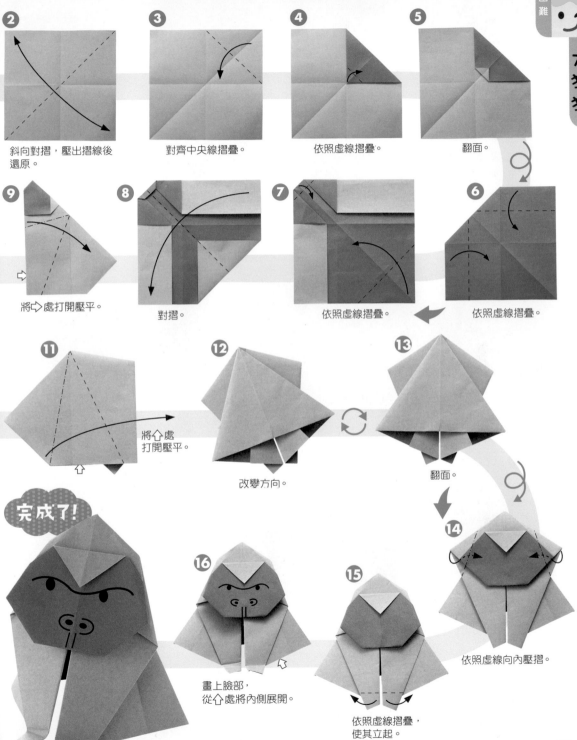

大猩猩

② 斜向對摺,壓出摺線後還原。

③ 對齊中央線摺疊。

④ 依照虛線摺疊。

⑤ 翻面。

⑨ 將↳處打開壓平。

⑧ 對摺。

⑦ 依照虛線摺疊。

⑥ 依照虛線摺疊。

⑪ 將↥處打開壓平。

⑫ 改變方向。

⑬ 翻面。

⑭ 依照虛線向內壓摺。

完成了!

⑯ 畫上臉部,從↥處將內側展開。

⑮ 依照虛線摺疊,使其立起。

45

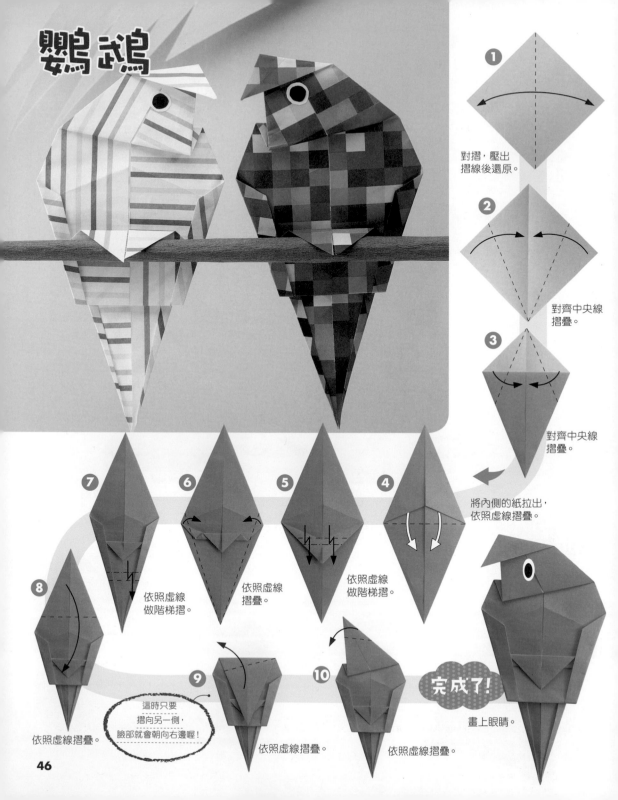

鸚鵡

1 對摺，壓出摺線後還原。

2 對齊中央線摺疊。

3 對齊中央線摺疊。

4 將內側的紙拉出，依照虛線摺疊。

依照虛線做階梯摺。

5 依照虛線做階梯摺。

6 依照虛線摺疊。

7 依照虛線做階梯摺。

8 依照虛線摺疊。

9 這時只要摺向另一側，臉部就會朝向右邊喔！

依照虛線摺疊。

10 依照虛線摺疊。

完成了！

畫上眼睛。

波斯貓

1 上下左右對摺，壓出摺線後還原。

2 對齊中央線摺疊。

3 對齊中央線摺疊。

4 打開回到之前的形狀。

5 對摺。

6 將✂處打開壓平。

7 依照虛線壓出摺線後還原。

8 將⇧處打開壓平。

9 依照虛線摺疊。

10 依照虛線做階梯摺。

11 依照虛線向內壓摺。

12 依照虛線向內壓摺。

13 依照虛線摺入內側。背面也相同。

畫上臉部。

完成了！

47

龍

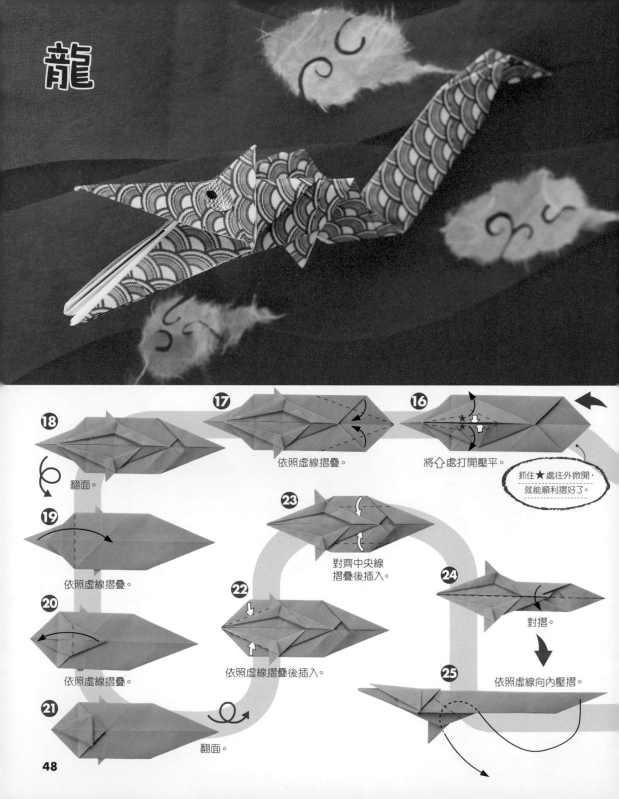

⑰ 依照虛線摺疊。

⑯ 將介處打開壓平。

抓住★處往外掀開，
就能順利摺好了。

⑱ 翻面。

㉓ 對齊中央線
摺疊後插入。

⑲ 依照虛線摺疊。

⑳ 依照虛線摺疊。

㉒ 依照虛線摺疊後插入。

㉔ 對摺。

㉑ 翻面。

㉕ 依照虛線向內壓摺。

龍

① 上下左右對摺，
壓出摺線後還原。

② 斜向對摺，
壓出摺線後還原。

③ 對齊中央線摺疊。

④ 對齊中央線
壓出摺線後
還原。

⑤ 將⌐處
打開壓平。

⑥ 將⌐處打開壓平。

⑦ 依照虛線
壓出摺線
後還原。

⑧ 將⌐處
打開壓平。

⑨ 依照虛線壓出
摺線後還原。

⑩ 將⌐處打開壓平。

⑪ 依照虛線摺疊。

⑫ 依照虛線摺疊。

⑬ 依照虛線壓出
摺線後還原。

⑭ 將⌐處打開壓平。

⑮ 上面的摺法也同 ⑩～⑭。

㉖ 依照虛線
向內壓摺。

㉗ 依照虛線
向內壓摺。

㉘ 嘴巴往上拉。

畫上眼睛。

完成了！

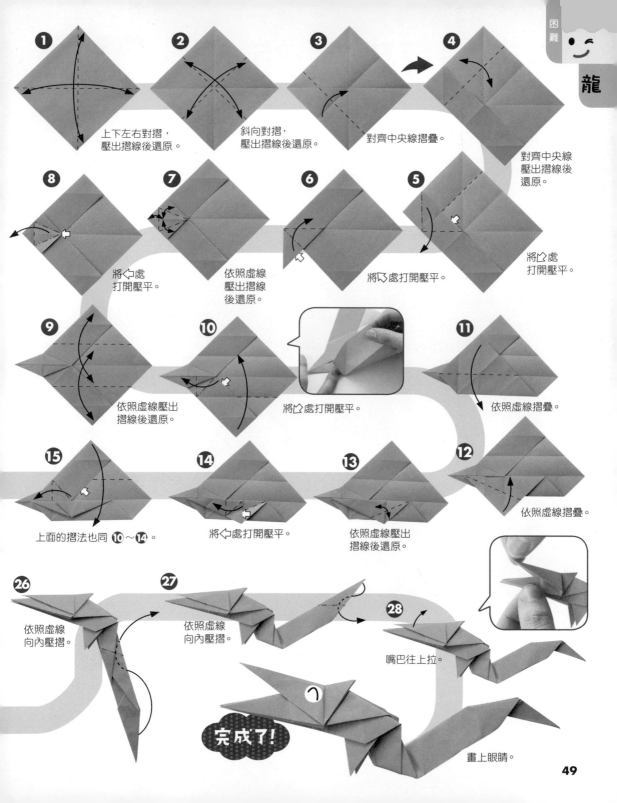

腕龍・恐爪龍

用具 剪刀

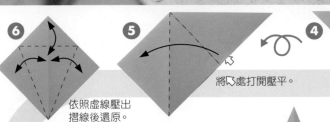

1

對摺,壓出摺線後還原。

恐爪龍

1

對摺。

2

再對摺。

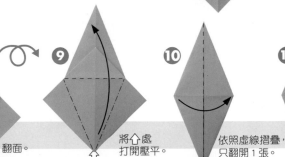

6

依照虛線壓出
摺線後還原。

5

將ꓕ處打開壓平。

4

翻面。

3

將ꓕ處
打開壓平。

7

將企處
打開壓平。

8

翻面。

9

將企處
打開壓平。

10

依照虛線摺疊,
只翻開1張。

11

改變方向。

50

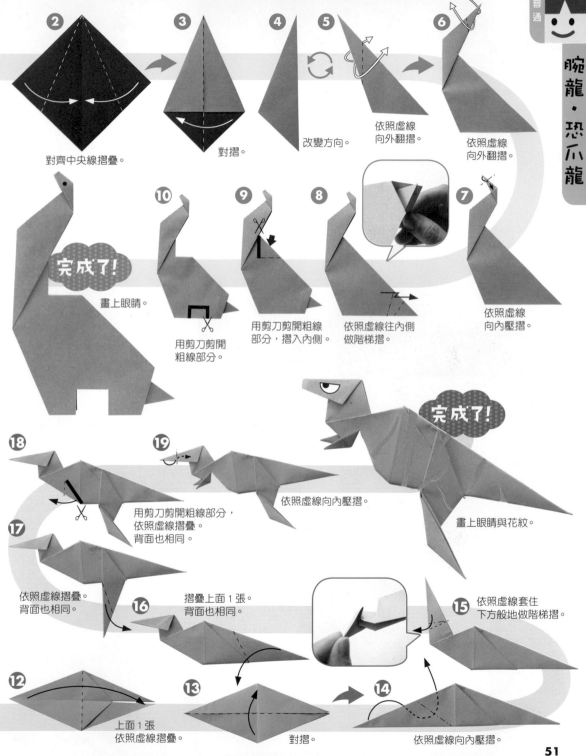

腕龍‧恐爪龍

2 對齊中央線摺疊。

3 對摺。

4 改變方向。

5 依照虛線向外翻摺。

6 依照虛線向外翻摺。

7 依照虛線向內壓摺。

8 依照虛線往內側做階梯摺。

9 用剪刀剪開粗線部分，摺入內側。

10 用剪刀剪開粗線部分。

完成了! 畫上眼睛。

完成了! 畫上眼睛與花紋。

12 上面1張依照虛線摺疊。

13 對摺。

14 依照虛線向內壓摺。

15 依照虛線套住下方般地做階梯摺。

16 摺疊上面1張。背面也相同。

17 依照虛線摺疊。背面也相同。

18 用剪刀剪開粗線部分，依照虛線摺疊。背面也相同。

19 依照虛線向內壓摺。

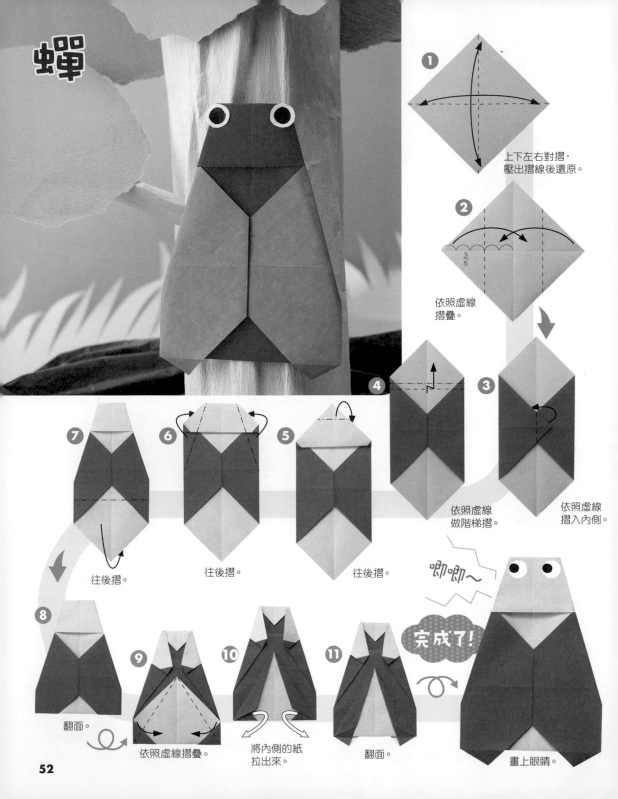

蟬

① 上下左右對摺,壓出摺線後還原。

② 依照虛線摺疊。
$\frac{3}{5}$

③ 依照虛線摺入內側。

④ 依照虛線做階梯摺。

⑤ 往後摺。

⑥ 往後摺。

⑦ 往後摺。

⑧ 翻面。

⑨ 依照虛線摺疊。

⑩ 將內側的紙拉出來。

⑪ 翻面。

唧唧～

完成了!

畫上眼睛。

飛蝗

① 對摺。

② 再對摺。

③ 將◁處打開壓平。

④ 翻面。

⑤ 將◁處打開壓平。

⑥ 依照虛線壓出摺線後還原。

⑦ 將介處打開壓平。

⑧ 翻面。

⑨ 將介處打開壓平。

⑩ 依照虛線摺疊。背面也相同。

⑪ 依照虛線摺疊。

⑫ 往後摺。

⑬ 改變方向。

⑭ 往後對摺。

⑮ 抓住★處往上拉，讓翅膀稍微浮起來。

⑯ 依照虛線摺疊。背面也相同。

⑰ 依照虛線摺疊。背面也相同。

⑱ 依照虛線摺疊。背面也相同。

完成了！ 畫上眼睛。

53

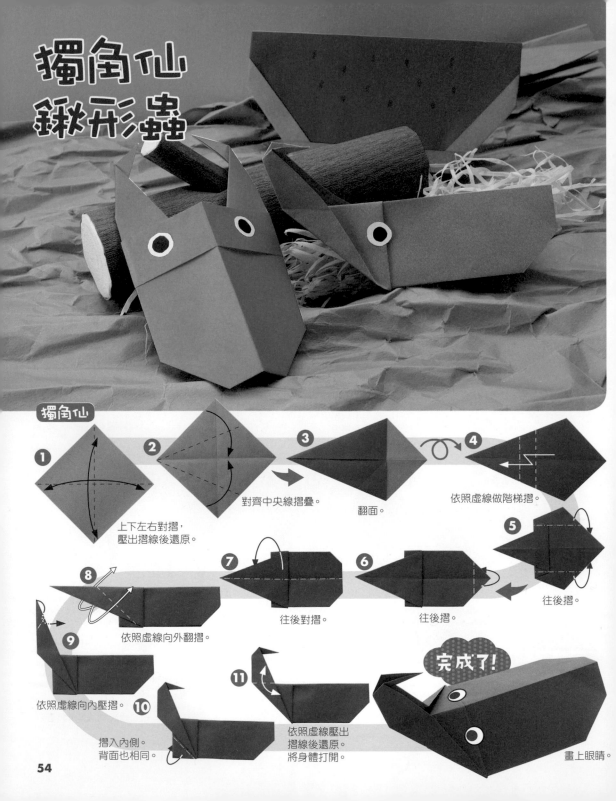

獨角仙
鍬形蟲

獨角仙

❶ 上下左右對摺，
壓出摺線後還原。

❷ 對齊中央線摺疊。

❸ 翻面。

❹ 依照虛線做階梯摺。

❺

❻ 往後摺。

❼ 往後對摺。

❽ 依照虛線向外翻摺。

❾ 依照虛線向內壓摺。

❿ 摺入內側。
背面也相同。

⓫ 依照虛線壓出
摺線後還原。
將身體打開。

往後摺。

完成了！

畫上眼睛。

54

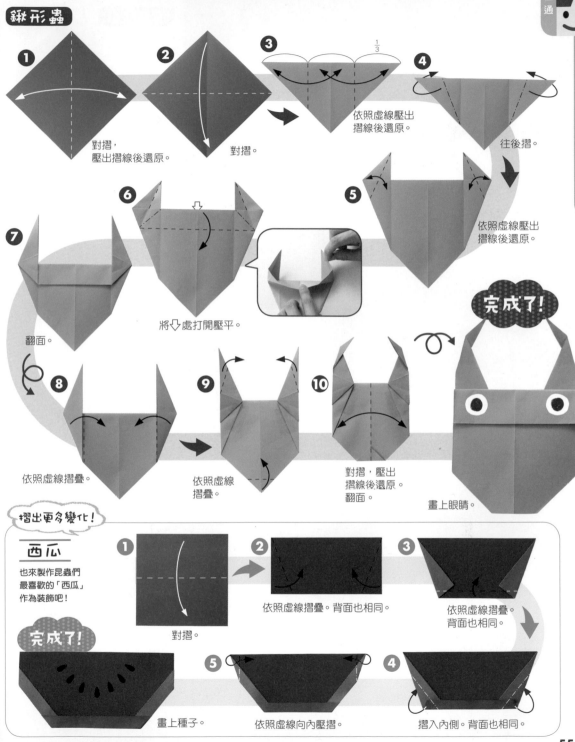

鍬形蟲

① 對摺，
壓出摺線後還原。

② 對摺。

③ 1/3
依照虛線壓出
摺線後還原。

④ 往後摺。

⑤ 依照虛線壓出
摺線後還原。

⑥ 將⇩處打開壓平。

⑦ 翻面。

⑧ 依照虛線摺疊。

⑨ 依照虛線
摺疊。

⑩ 對摺，壓出
摺線後還原。
翻面。

完成了!

畫上眼睛。

摺出更多變化!

西瓜

也來製作昆蟲們
最喜歡的「西瓜」
作為裝飾吧！

① 對摺。

② 依照虛線摺疊。背面也相同。

③ 依照虛線摺疊。
背面也相同。

④ 摺入內側。背面也相同。

⑤ 依照虛線向內壓摺。

完成了!

畫上種子。

信籤

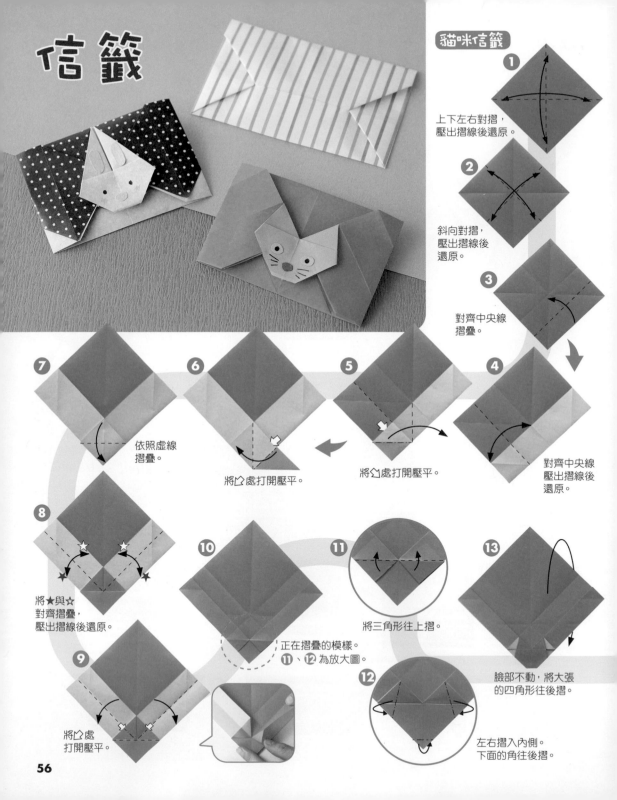

1 上下左右對摺，壓出摺線後還原。

2 斜向對摺，壓出摺線後還原。

3 對齊中央線摺疊。

4 對齊中央線壓出摺線後還原。

5 將凹處打開壓平。

6 將凹處打開壓平。

7 依照虛線摺疊。

8 將★與☆對齊摺疊，壓出摺線後還原。

9 將凹處打開壓平。

10 正在摺疊的模樣。11、12為放大圖。

11 將三角形往上摺。

12 左右摺入內側。下面的角往後摺。

13 臉部不動，將大張的四角形往後摺。

56

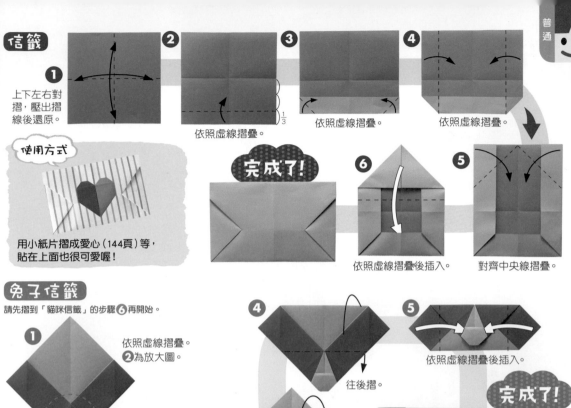

信籤

1 上下左右對摺,壓出摺線後還原。

使用方式

用小紙片摺成愛心(144頁)等,貼在上面也很可愛喔!

2 依照虛線摺疊。 1/3

3 依照虛線摺疊。

4 依照虛線摺疊。

完成了!

6 依照虛線摺疊後插入。

5 對齊中央線摺疊。

兔子信籤

請先摺到「貓咪信籤」的步驟**6**再開始。

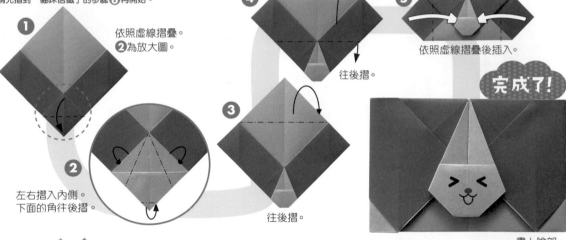

1 依照虛線摺疊。**2**為放大圖。

2 左右摺入內側。下面的角往後摺。

3 往後摺。

4 往後摺。

5 依照虛線摺疊後插入。

完成了!

畫上臉部。

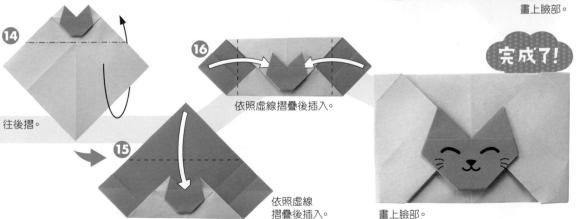

14 往後摺。

15 依照虛線摺疊後插入。

16 依照虛線摺疊後插入。

完成了!

畫上臉部。

57

動物收納盒

紙張尺寸
烏龜收納盒···15 cm ×15 cm，2 張

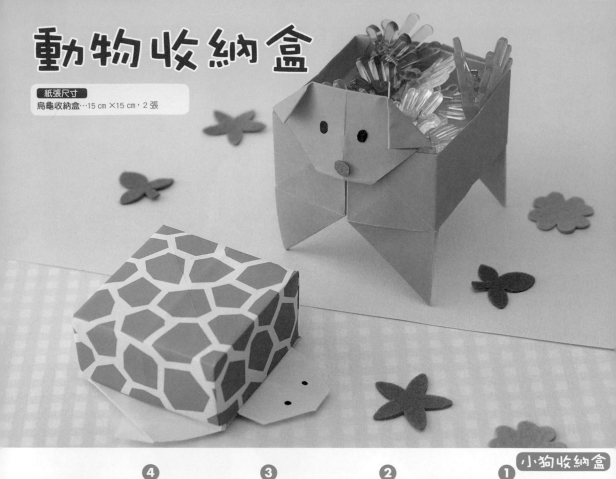

小狗收納盒

①
上下左右對摺，
壓出摺線後還原。

②
對齊中央線壓出
摺線後還原。

③
斜向對摺，
壓出摺線後還原。

④
對齊中央線摺疊。

⑤
將 ⇦ 處打開壓平。

⑥
依照虛線壓出摺線後還原。

⑦
將 ⇩ 處打開壓平。

⑧
依照虛線摺疊。

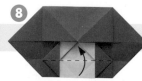

58

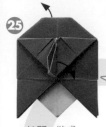

25
拉開，做成
盒子的形狀。

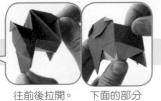

往前後拉開。　下面的部分
　　　　　往上推平。

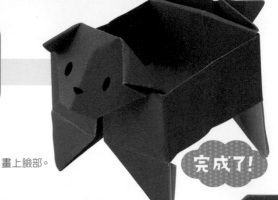

畫上臉部。

完成了！

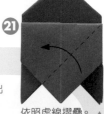

24
依照虛線摺疊，
使其立起。

將⇧處打開壓平。

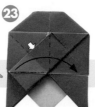

23

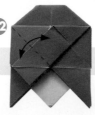

22
依照虛線壓出
摺線後還原。

21
依照虛線摺疊。

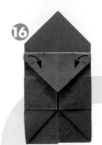

16
依照虛線摺疊。

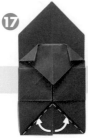

17
依照虛線摺疊，
摺入內側。

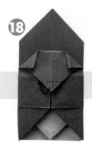

18
摺入內側後翻面。

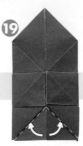

19
依照虛線摺疊，
摺入內側。

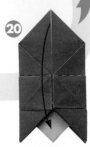

20
依照虛線摺疊。

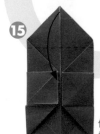

15
依照虛線
摺疊。

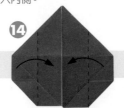

14
對齊中央線摺疊。
背面也相同。

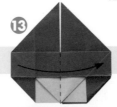

13
依照虛線翻開 1 張。
背面也相同。

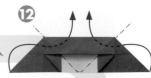

12
依照虛線向內壓摺。

9

依照虛線摺疊後插入。

10
上面的摺法也同⑥～⑨。

11
往後對摺。

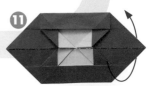

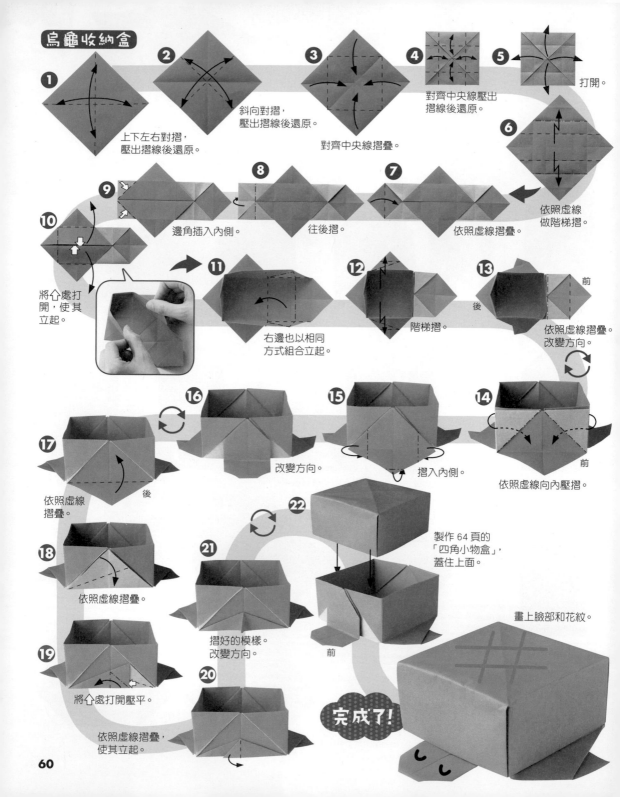

① 上下左右對摺，壓出摺線後還原。

② 斜向對摺，壓出摺線後還原。

③ 對齊中央線摺疊。

④ 對齊中央線壓出摺線後還原。

⑤ 打開。

⑥ 依照虛線做階梯摺。

⑦ 依照虛線摺疊。

⑧ 往後摺。

⑨ 邊角插入內側。

⑩ 將↑處打開，使其立起。

⑪ 右邊也以相同方式組合立起。

⑫ 階梯摺。

⑬ 依照虛線摺疊。改變方向。 前

⑭ 依照虛線向內壓摺。 前

⑮ 摺入內側。

⑯ 改變方向。

⑰ 依照虛線摺疊。 後

⑱ 依照虛線摺疊。

⑲ 將↑處打開壓平。依照虛線摺疊，使其立起。

⑳

㉑ 摺好的模樣。改變方向。 前

㉒ 製作 64 頁的「四角小物盒」，蓋住上面。

畫上臉部和花紋。

完成了！

60

杯墊

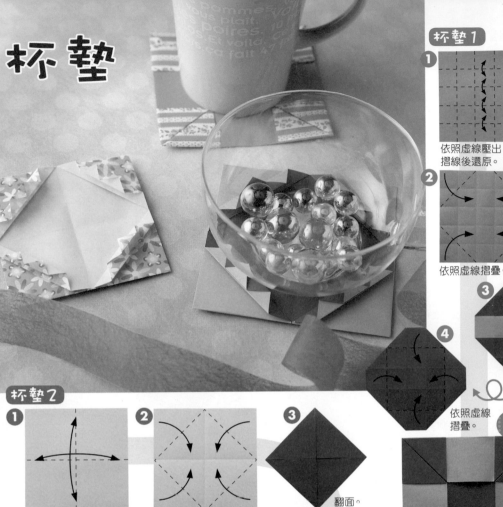

① 依照虛線壓出摺線後還原。

$\frac{1}{5}$

② 依照虛線摺疊。

③ 翻面。

④ 依照虛線摺疊。

完成了！

杯墊2

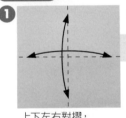

① 上下左右對摺，壓出摺線後還原。

② 對齊中央線摺疊。

③ 翻面。

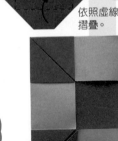

④ 對齊中央線摺疊。

翻面。

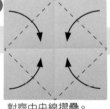

⑤ 翻面。

⑥ 依照虛線摺疊。

完成了！

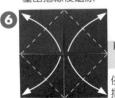

⑦ $\frac{1}{2}$ 依照虛線摺疊。

⑧ 依照虛線摺疊。

⑨ 打開。

⑩ 依照虛線做階梯摺。

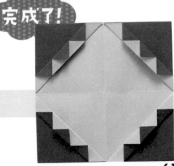

拖鞋・垃圾桶

紙張尺寸
報紙（全開）
拖鞋…2張
垃圾桶…1張

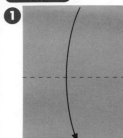

①

對摺。

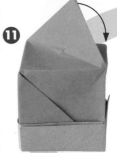

⑪

將尖角放平摺好。

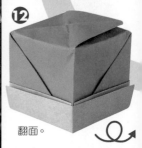

⑫

翻面。

拖鞋

①

對摺。

②

$\frac{2}{5}$

依照虛線摺疊。

③

$\frac{1}{4}$

依照虛線摺疊。

④

翻面。

⑤

對摺，
壓出摺線
後還原。

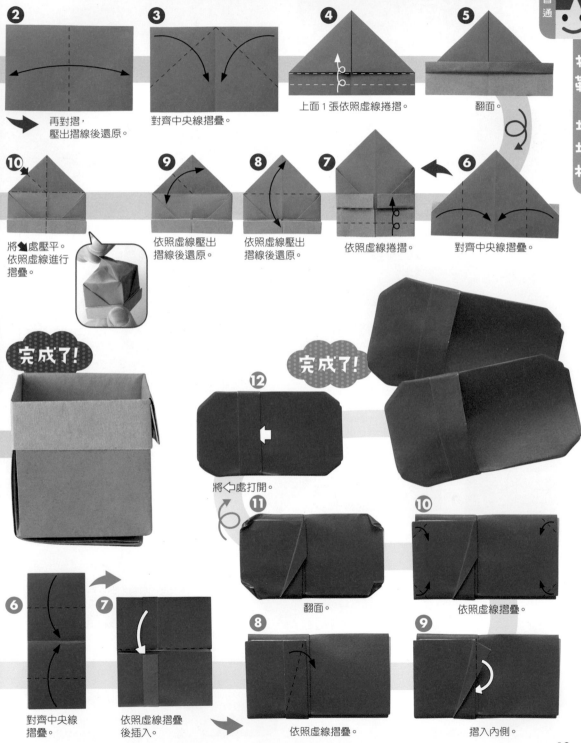

② 再對摺，
壓出摺線後還原。

③ 對齊中央線摺疊。

④ 上面1張依照虛線捲摺。

⑤ 翻面。

⑩ 將➘處壓平。
依照虛線進行
摺疊。

⑨ 依照虛線壓出
摺線後還原。

⑧ 依照虛線壓出
摺線後還原。

⑦ 依照虛線捲摺。

⑥ 對齊中央線摺疊。

完成了!

完成了!

⑫ 將⬅處打開。

⑪ 翻面。

⑩ 依照虛線摺疊。

⑥ 對齊中央線
摺疊。

⑦ 依照虛線摺疊
後插入。

⑧ 依照虛線摺疊。

⑨ 摺入內側。

63

小物盒

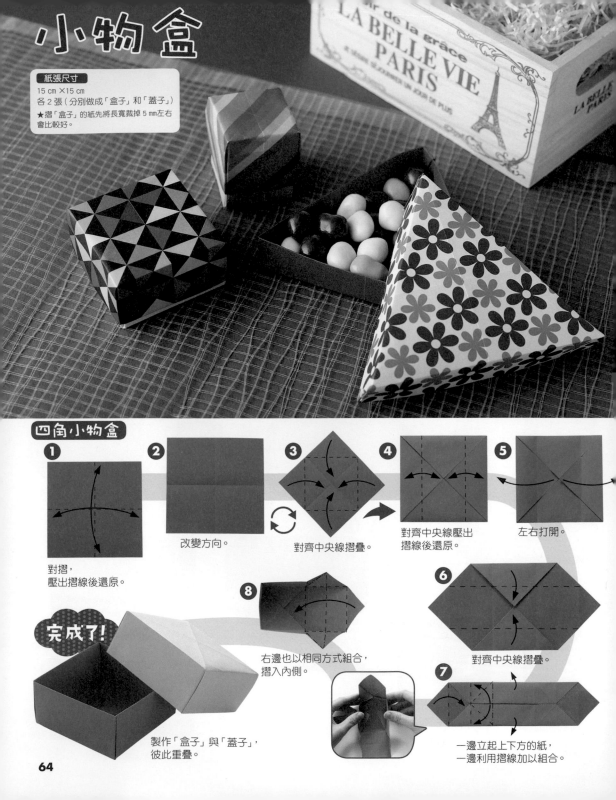

紙張尺寸
15 cm×15 cm
各2張（分別做成「盒子」和「蓋子」）
★摺「盒子」的紙先將長寬裁掉5mm左右
會比較好。

四角小物盒

1
對摺，
壓出摺線後還原。

2
改變方向。

3
對齊中央線摺疊。

4
對齊中央線壓出
摺線後還原。

5
左右打開。

6
對齊中央線摺疊。

7
一邊立起上下方的紙，
一邊利用摺線加以組合。

8
右邊也以相同方式組合，
摺入內側。

完成了！

製作「盒子」與「蓋子」，
彼此重疊。

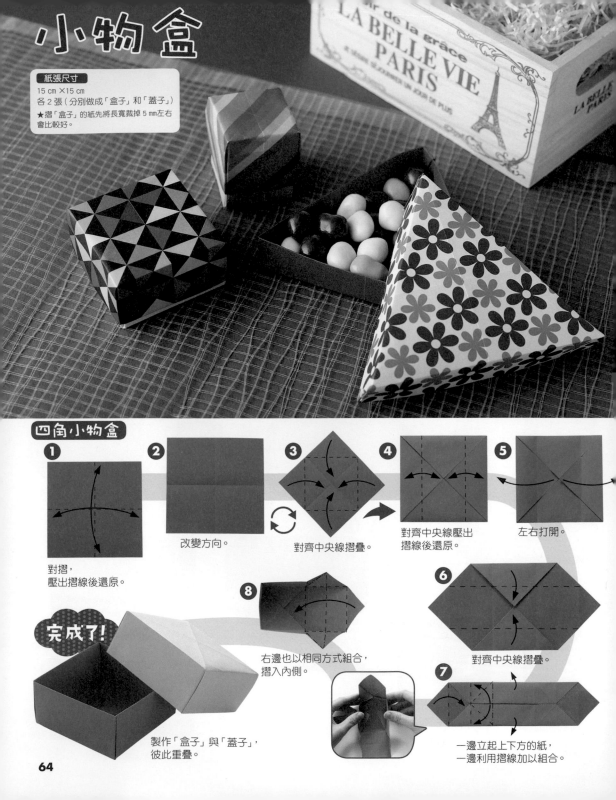

64

三角小物盒
①
對摺，壓出摺線後還原。

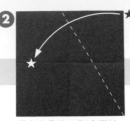

②
將右上角的★對齊摺線
上的☆進行摺疊。

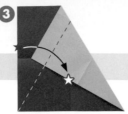

③
將邊緣線（★）對齊中央
線上的☆進行摺疊。

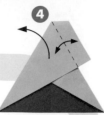

④
依照虛線壓出摺線後，
全部打開。

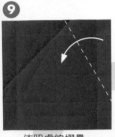

⑨
依照虛線摺疊。

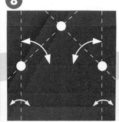

⑧
以摺線交會的○為基準，
依照虛線壓出摺線後還原。

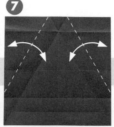

⑦
依照虛線壓出
摺線後還原。

⑥
依照虛線壓出
摺線後還原。

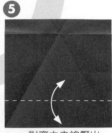

⑤
對齊中央線壓出
摺線後還原。

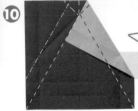

⑩
利用摺線，
依照虛線摺疊並組合。

從後面看過去
的模樣。

依照虛線摺疊後插入內側。

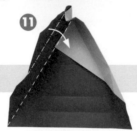

⑪

⑫
改變方向。

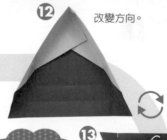

⑬
依照虛線摺疊，
加以組合。

完成了！

製作2件，
作為「盒子」
與「蓋子」。

摺出更多變化！

正方盒
請先摺到「四角小物盒」
的步驟❸再開始。

①
依照虛線壓出
摺線後還原。
左右打開。

完成了！

②
依照虛線摺疊，
和「四角小物盒」
步驟❼之後的摺法
相同，進行組合。

⑮
摺好的模樣。

⑭
正在組合的模樣。依照虛線
摺疊後插入內側。

書籤

紙張尺寸
色紙半張

心型書籤

1 對摺，
壓出摺線
後還原。

2 對齊中央線
壓出摺線後還原。

3 往後摺。

幾乎同寬

4 對齊中央線摺疊。

5 一邊將上面往後摺，
一邊將介處打開壓平，
對齊中央線摺疊。

6 依照虛線摺疊。

7 翻面。

完成了！

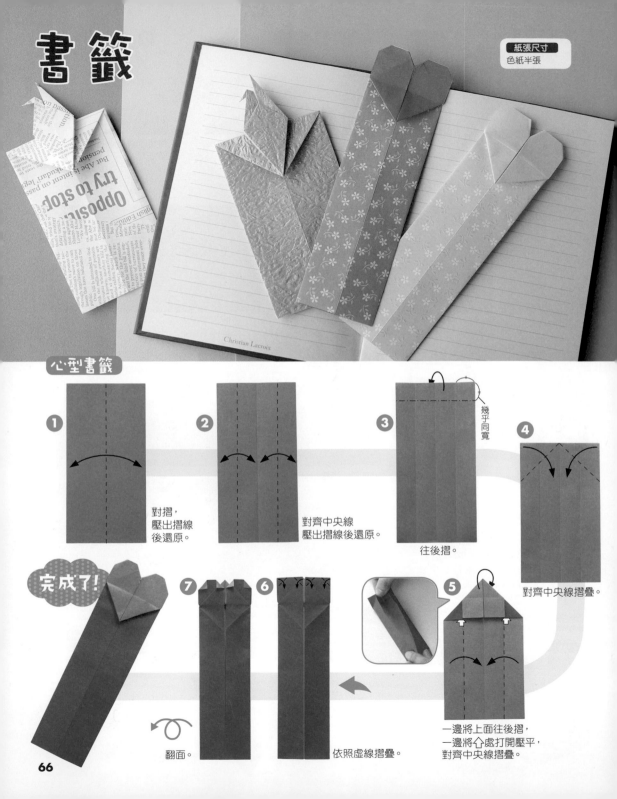

紙鶴書籤

1 對摺，
壓出摺線
後還原。

2 依照虛線壓出
摺線後還原。

3 依照虛線摺疊。

4 依照虛線向內壓摺。

5 依照虛線壓出
摺線後還原。
6～12為放大圖。

6 將⇩處打開壓平。

7 依照虛線壓出摺線後還原。

8 將⇩處打開壓平。

9 依照虛線摺疊。

10 依照虛線摺疊。

11 右邊的摺法也同6～12。

12 依照虛線向內壓摺。

13 往後摺。

14 往後摺。

完成了！

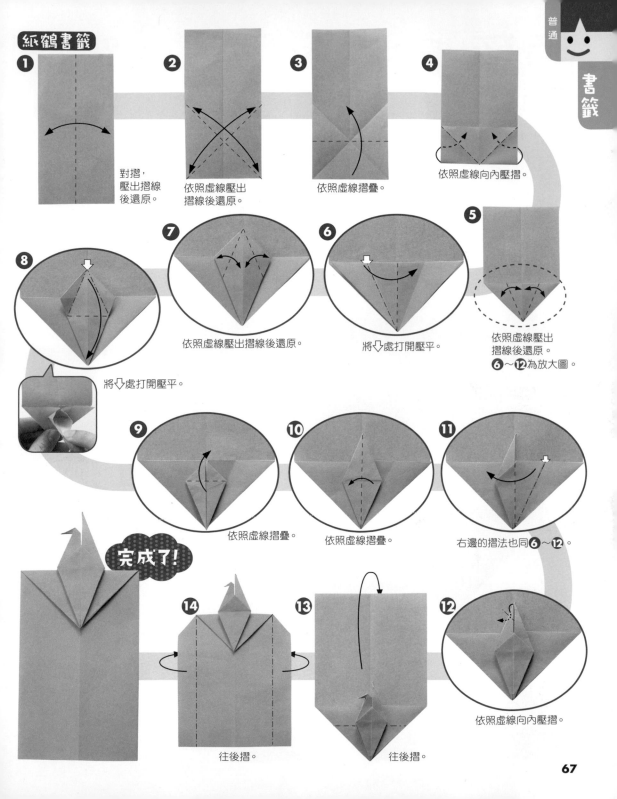

67

頭盔卡片袋

紙張尺寸 20 cm × 27 cm
道具 黏膠

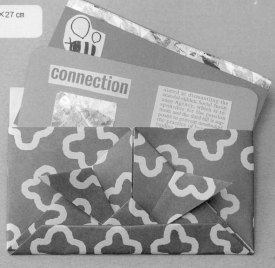

①

對摺,
壓出摺線後還原。

②

依照虛線壓出
摺線後還原。

③

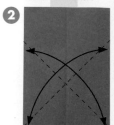

依照虛線摺疊。

④

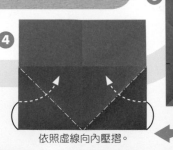

依照虛線向內壓摺。

⑤

依照虛線
摺疊。

⑥

依照虛線
摺疊。

⑦

依照虛線
摺疊。

⑧

依照虛線
摺疊。

⑨

依照虛線
摺疊,
以黏膠固定。

黏膠

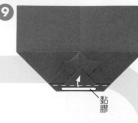

完成了!

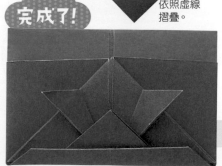

⑪

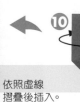

依照虛線
摺疊後插入。

⑩

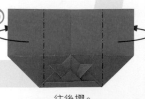

往後摺。

零錢袋

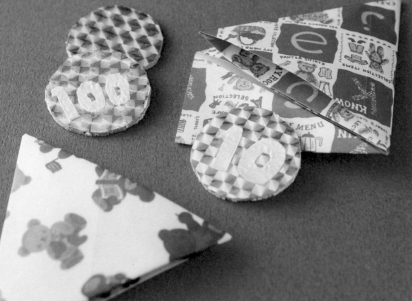

請先摺到「三角小物盒」
（65頁）的步驟④
再開始。

①

依照虛線壓出摺線後還原。

②

打開上面1張。

③

④
依照虛線摺疊。

⑤
改變方向。

⑥
按照①②③的順序，
依虛線摺疊。

⑦
打開上面
1張。

⑧
依照虛線摺疊。

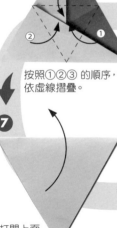

⑨
依照虛線
摺疊後插入。

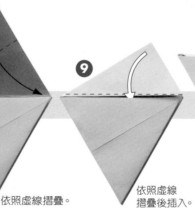

完成了！

69

桌上小物

紙張尺寸
紙鶴湯匙套…15cm×15cm
紙鶴筷套…12.5cm×25cm
鴨子筷架…5cm×5cm
紙鶴筷架…15cm×15cm

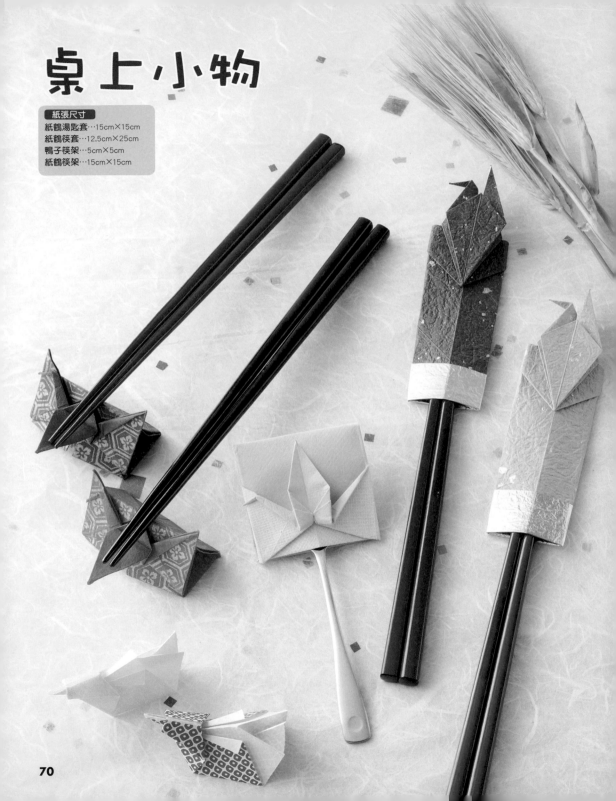

紙鶴湯匙套

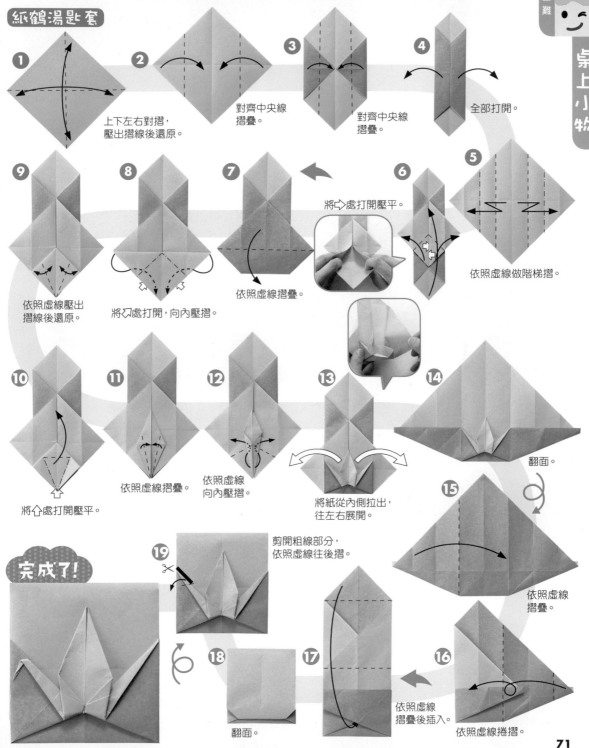

1 上下左右對摺，
壓出摺線後還原。

2 對齊中央線
摺疊。

3 對齊中央線
摺疊。

4 全部打開。

5 依照虛線做階梯摺。

6

7 將⤵處打開壓平。
依照虛線摺疊。

8 將⤵處打開，向內壓摺。

9 依照虛線壓出
摺線後還原。

10 將↑處打開壓平。

11 依照虛線摺疊。

12 依照虛線
向內壓摺。

13 將紙從內側拉出，
往左右展開。

14 翻面。

15 依照虛線
摺疊。

16 依照虛線捲摺。

17 依照虛線
摺疊後插入。

18 翻面。

19 剪開粗線部分，
依照虛線往後摺。

完成了！

剪開粗線部分，
依照虛線往後摺。

紙鶴快套

請先摺到「紙鶴書籤」(67頁)
的步驟⑬再開始。

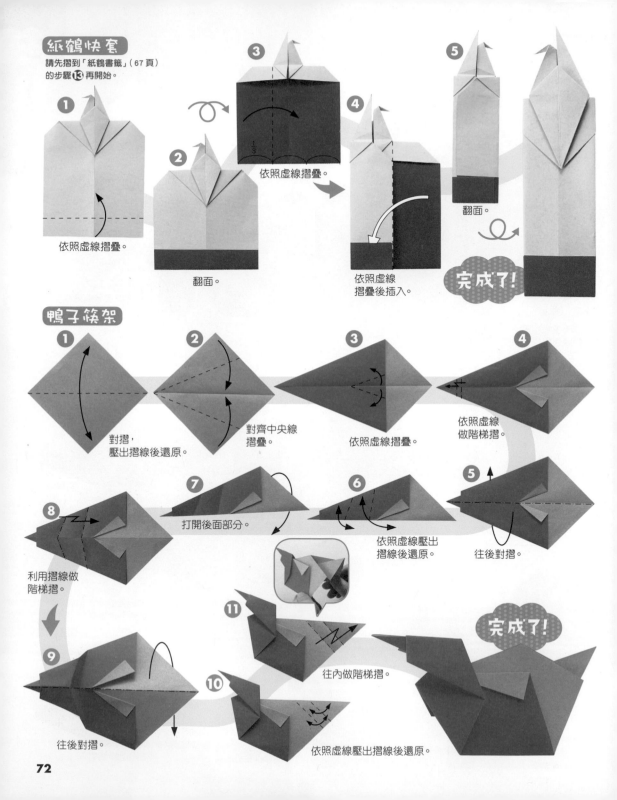

① 依照虛線摺疊。

② 翻面。

③ 依照虛線摺疊。

④ 依照虛線
摺疊後插入。

⑤ 翻面。

完成了！

鴨子筷架

① 對摺，
壓出摺線後還原。

② 對齊中央線
摺疊。

③ 依照虛線摺疊。

④ 依照虛線
做階梯摺。

⑤ 往後對摺。

⑥ 依照虛線壓出
摺線後還原。

⑦ 打開後面部分。

⑧ 利用摺線做
階梯摺。

⑨ 往後對摺。

⑩ 依照虛線壓出摺線後還原。

⑪ 往內做階梯摺。

完成了！

紙鶴筷架

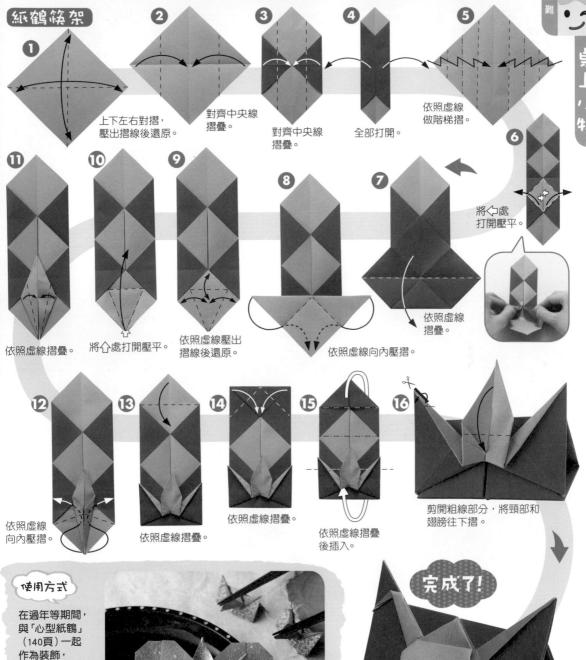

① 上下左右對摺，壓出摺線後還原。

② 對齊中央線摺疊。

③ 對齊中央線摺疊。

④ 全部打開。

⑤ 依照虛線做階梯摺。

⑥ 將⇦處打開壓平。

⑦ 依照虛線摺疊。

⑧ 依照虛線向內壓摺。

⑨ 依照虛線壓出摺線後還原。

⑩ 將⇧處打開壓平。

⑪ 依照虛線摺疊。

⑫ 依照虛線向內壓摺。

⑬ 依照虛線摺疊。

⑭ 依照虛線摺疊。

⑮ 依照虛線摺疊後插入。

⑯ 剪開粗線部分，將頸部和翅膀往下摺。

桌上小物

完成了！

使用方式

在過年等期間，與「心型紙鶴」（140頁）一起作為裝飾，看起來會非常漂亮喔！

櫻花

紙張尺寸
樹枝…15 cm×15 cm，2張
花朵…「樹枝」的4分之1大小

用具 剪刀

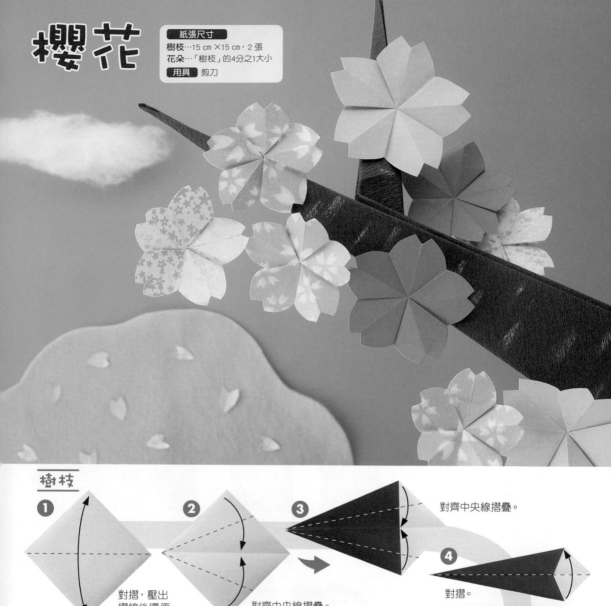

樹枝

1 對摺，壓出摺線後還原。

2 對齊中央線摺疊。

3 對齊中央線摺疊。

4 對摺。

5 摺好的模樣。同樣的摺紙製作2件。

6 其中一件依照虛線向內壓摺。

7 將壓摺好的紙夾入沒壓摺的紙中。

8 「樹枝」完成了。

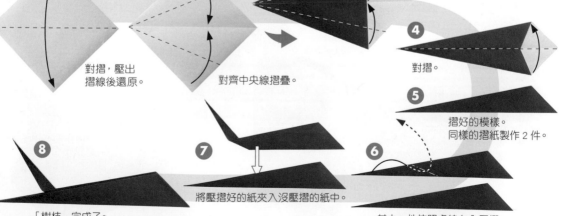

74

花朵

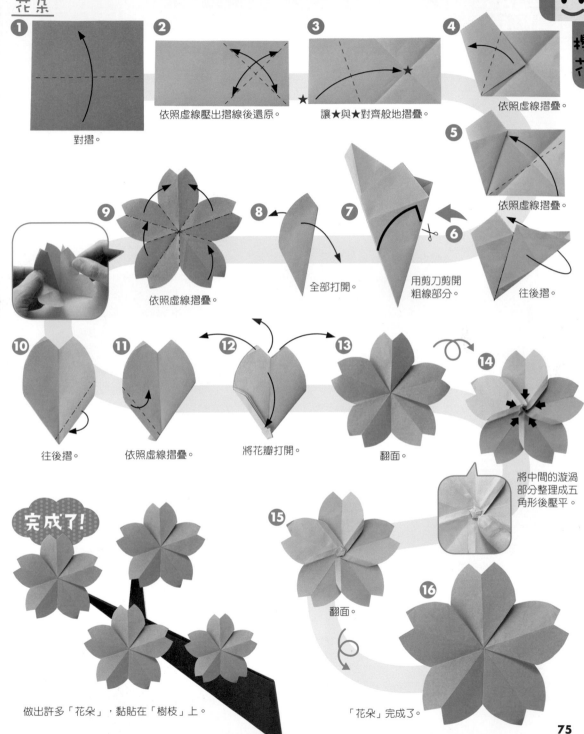

1 對摺。

2 依照虛線壓出摺線後還原。

3 讓★與★對齊般地摺疊。

4 依照虛線摺疊。

5 依照虛線摺疊。

6 往後摺。

7 用剪刀剪開粗線部分。

8 全部打開。

9 依照虛線摺疊。

10 往後摺。

11 依照虛線摺疊。

12 將花瓣打開。

13 翻面。

14 將中間的漩渦部分整理成五角形後壓平。

15 翻面。

16 「花朵」完成了。

完成了!

做出許多「花朵」,黏貼在「樹枝」上。

75

竹筍・筆頭菜

紙張尺寸
竹筍…17.5 cm ×25 cm
★也可以用廣告傳單或影印紙。
用具 剪刀

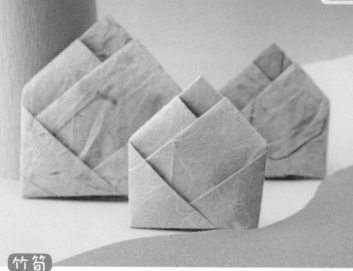

竹筍

① 對摺，壓出摺線後還原。

② 對齊中央線摺疊。

③ 依照虛線摺疊。

④ 依照虛線摺疊。

⑤ 依照虛線摺疊。

⑥ 翻面，上下顛倒。

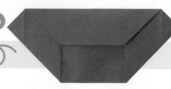

⑦ 依照虛線摺疊。

⑧ 依照虛線摺疊後插入。

⑨ 翻面。

⑩ 依照虛線摺疊。

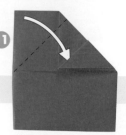

⑪ 依照虛線摺疊後插入。

筆頭菜

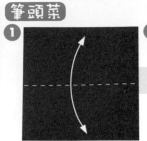

① 對摺,壓出摺線後還原。

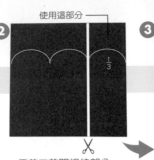

使用這部分

② 用剪刀剪開粗線部分。

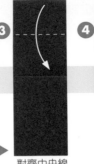

③ 對齊中央線摺疊。

④ 翻面。

⑤ 依照虛線摺疊。

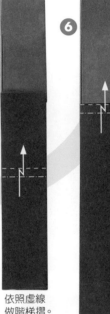

⑥ 依照虛線做階梯摺。

⑦ 依照虛線做階梯摺。

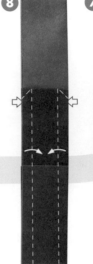

⑧ 將⇦處打開壓平。

⑨ 依照虛線摺疊。

⑩ 依照虛線摺疊。

⑪ 翻面。

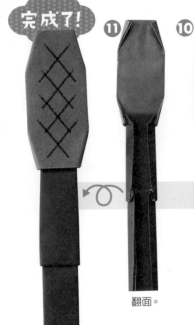

完成了!

畫上花紋。

⑫ 翻面。

完成了!

摺出更多變化!

火柴棒

摺到步驟⑦時不做階梯摺,直接進行接下來的步驟,就會變成「火柴棒」喔!

三色堇

紙張尺寸
花盆…15 cm×15 cm
花朵…10 cm×10 cm
葉片…7.5 cm×7.5 cm

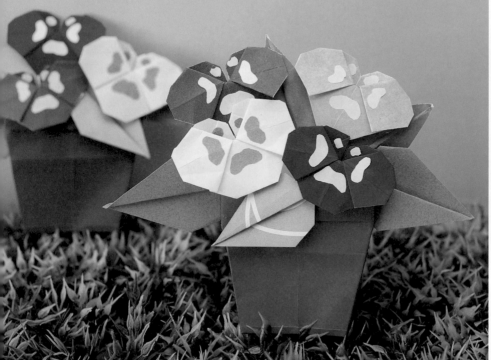

花盆

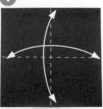

上下左右對摺，
壓出摺線後還原。

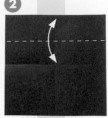

對齊中央線壓出
摺線後還原。

依照虛線摺疊。

依照虛線
摺疊。

翻面。

對摺。

對齊中央線摺疊。

依照虛線壓出摺線後還原。

依照虛線向內壓摺。

翻面。

「花盆」
完成了。

78

花朵

1 對摺。

2 再對摺。

3 將🔼處打開壓平。

4 翻面。

5 將🔽處打開壓平。

6 依照虛線摺疊。

7 對齊中央線摺疊。

8 翻面。

9 對齊中央線摺疊。

10 依照虛線壓出摺線後還原。

11 將🔽處打開壓平。

12 往後摺。

13 畫上花紋。「花朵」完成了。

葉片

1 對摺。

2 依照虛線摺疊。

3 依照虛線摺入內側。

4 往後摺。

5 「葉片」完成了。

完成了！

將「花朵」和「葉片」貼在「花盆」上。

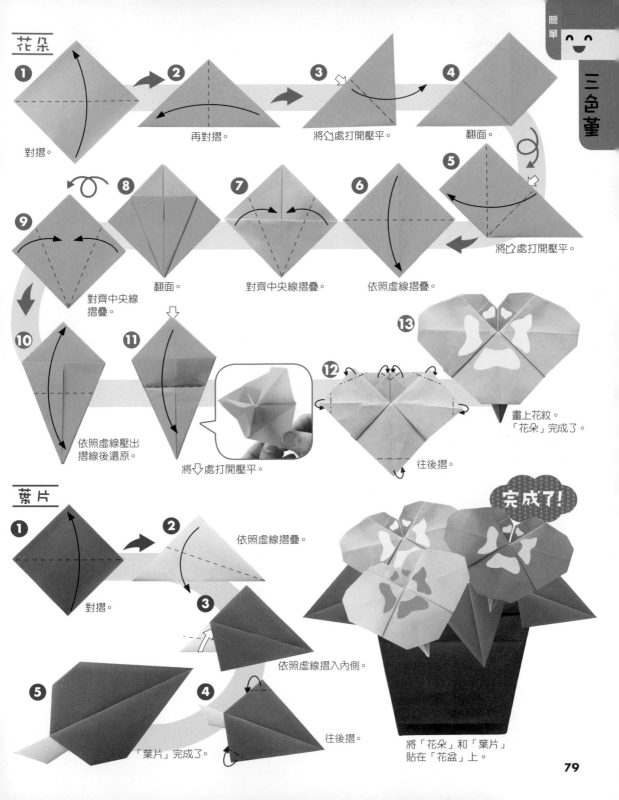

鬱金香

紙張尺寸
花朵・葉片…15cm×15cm
莖…普通尺寸半張
用具 黏膠、剪刀

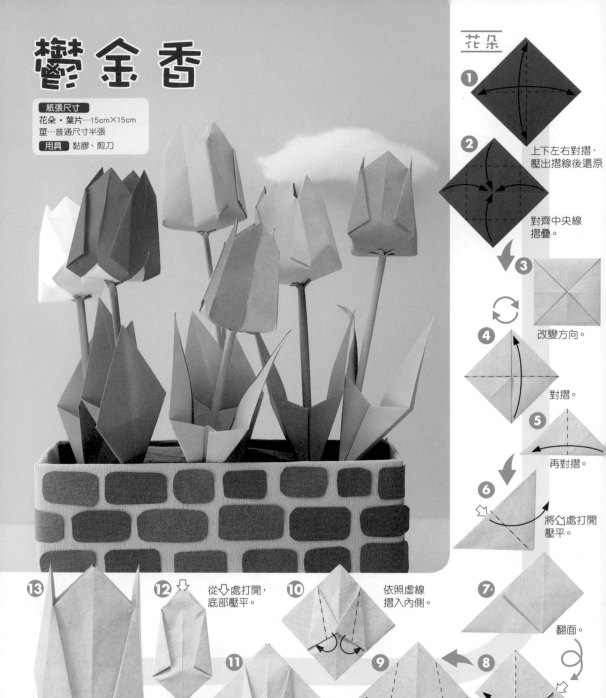

①

② 上下左右對摺，壓出摺線後還原

對齊中央線摺疊。

③ 改變方向。

④ 對摺。

⑤ 再對摺。

⑥ 將↶處打開壓平。

⑦ 翻面。

⑧ 將↶處打開壓平。

⑨ 依照虛線摺疊。

⑩ 依照虛線摺入內側。

⑪ 背面的摺法也同⑨、⑩。

⑫ 從↓處打開，底部壓平。

⑬ 「花朵」完成了。

80

葉片

① 上下左右對摺，壓出摺線後還原。

② 對齊中央線摺疊。

③ 依照虛線摺疊。

④ 對摺。

⑤ 依照虛線向內壓摺。

⑥ 依照虛線摺入內側。背面也相同。

⑦ 改變方向。

⑧ 左右拉開。

⑨ 「葉片」完成了。

莖

① 黏膠
在一邊塗上黏膠，細細捲起。

② 在一端剪開 4 個切口。

③ 依照虛線摺疊，往外展開。

④ 「莖」完成了。塗上黏膠，黏貼在「花朵」下方。

黏膠

完成了！

將「莖」插入「葉片」中間。

摺出更多變化！

雙色鬱金香 1
請先摺到「鬱金香（花朵）」的步驟① 再開始。

① 對齊中央線往前後摺疊。

② 改變方向。

③ 接下來的摺法與「鬱金香（花朵）」④ 之後的步驟相同。

完成了！

雙色鬱金香 2
請先摺到「鬱金香（花朵）」的步驟③ 再開始。

① 依照虛線摺入內側。

② 改變方向。

③ 往後對摺，接下來的摺法與「鬱金香（花朵）」⑤ 之後的步驟相同。

完成了！

81

仙人掌

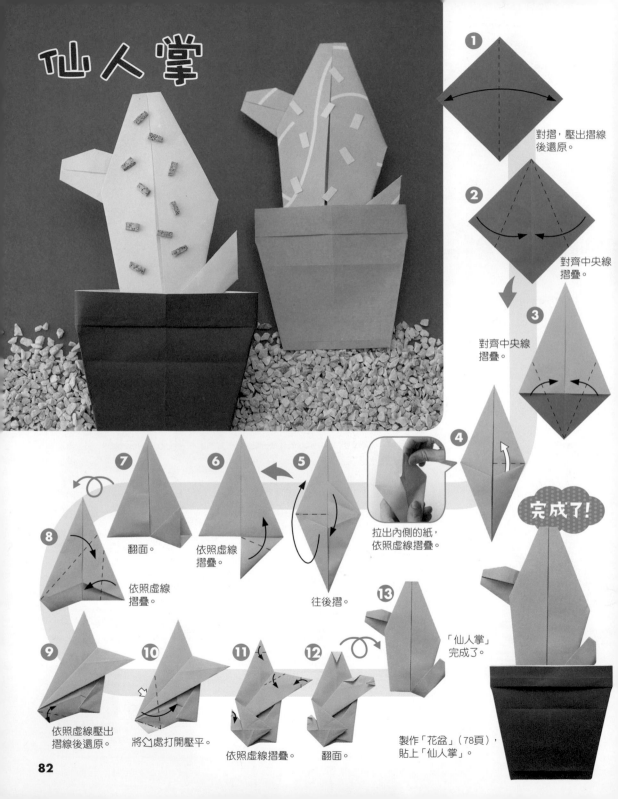

① 對摺，壓出摺線後還原。

② 對齊中央線摺疊。

③ 對齊中央線摺疊。

④ 拉出內側的紙，依照虛線摺疊。

完成了!

⑤ 往後摺。

⑥ 依照虛線摺疊。

⑦ 翻面。

⑧ 依照虛線摺疊。

⑨ 依照虛線壓出摺線後還原。

⑩ 將凸處打開壓平。

⑪ 依照虛線摺疊。

⑫ 翻面。

⑬ 「仙人掌」完成了。

製作「花盆」（78頁），貼上「仙人掌」。

睡蓮

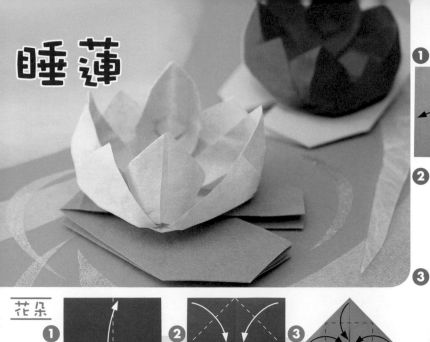

葉片

①

對摺，
壓出摺線
後還原。

②
對齊中央線
摺疊。

③
對摺。

④
再對摺。

⑤
一邊將內側的紙往
右拉開，一邊將★
角往下拉。

⑥
往後摺。

⑦
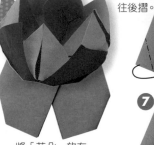
「葉片」完成了。

花朵

①
對摺，壓出摺線後還原。

②
對齊中央線摺疊。

③
對齊中央線
摺疊。

④
翻面。

⑤
對齊中央線摺疊。

⑥
依照虛線摺疊。

⑦
翻面。

⑧
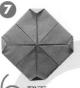
用手指按住★處，
從中間將紙翻開來。

⑨
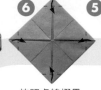
同樣地從中間
將紙翻開來。

⑩
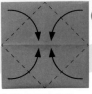
翻面。

⑪
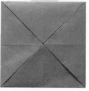
「花朵」完成了。

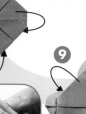

完成了！

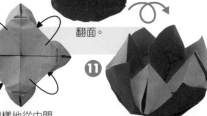
將「花朵」放在
「葉片」上即可。

玫瑰

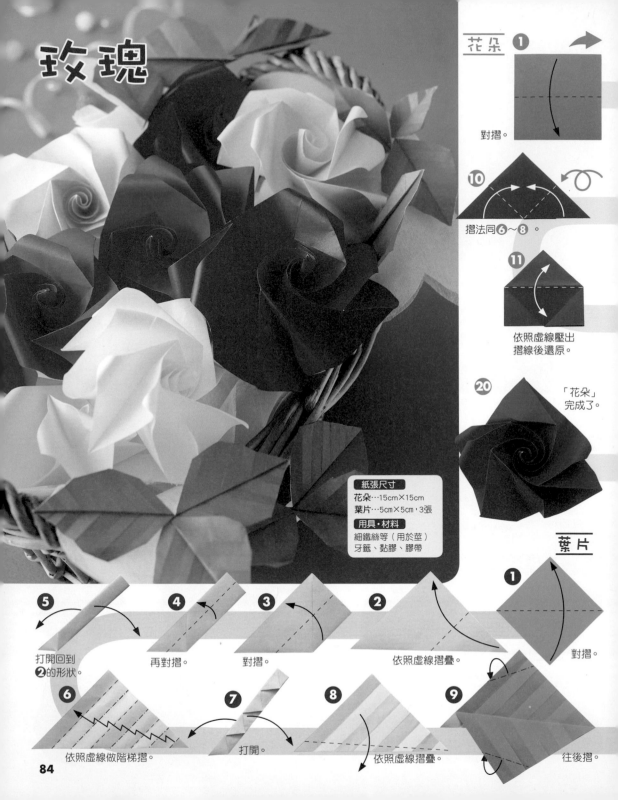

花朵 ① 對摺。

⑩ 摺法同⑥～⑧。

⑪ 依照虛線壓出摺線後還原。

⑳ 「花朵」完成了。

紙張尺寸
花朵…15cm×15cm
葉片…5cm×5cm，3張

用具‧材料
細鐵絲等（用於莖）
牙籤、黏膠、膠帶

葉片

① 對摺。

② 依照虛線摺疊。

③ 對摺。

④ 再對摺。

⑤ 打開回到②的形狀。

⑥ 依照虛線做階梯摺。

⑦ 打開。

⑧ 依照虛線摺疊。

⑨ 往後摺。

② 再對摺。

③ 將 ⇨ 處打開壓平。

④ 翻面。

⑤ 將 ⇦ 處打開壓平。

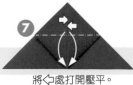
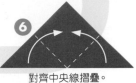

⑨ 翻面。

⑧ 依照虛線摺疊。

⑦ 將 ⇦ 處打開壓平。

⑥ 對齊中央線摺疊。

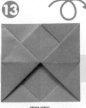
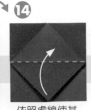
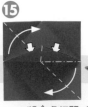

⑫ 將 ⇧ 處打開。　把裡面的紙張壓平。

⑬ 翻面。

⑭ 依照虛線使其立起。

⑮ 將 ⇧ 處打開，做成十字形。

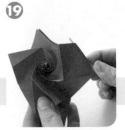
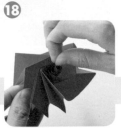

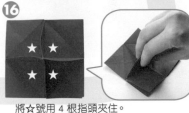

⑲ 將 8 片花瓣的末端用牙籤捲起。

⑱ 用指尖將尖端的紙扭轉 3～4 次。

⑰ 扭轉 3～4 次。

⑯ 將 ☆ 號用 4 根指頭夾住。

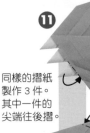
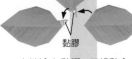

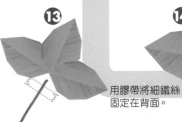

將「花朵」和「葉片」放在一起做裝飾。

⑪ 同樣的摺紙製作 3 件。其中一件的尖端往後摺。

⑫ 尖端塗上黏膠，互相黏合。 黏膠

⑩ 往後摺。

⑬ 用膠帶將細鐵絲固定在背面。

⑭ 「葉片」完成了。

完成了！

香菇

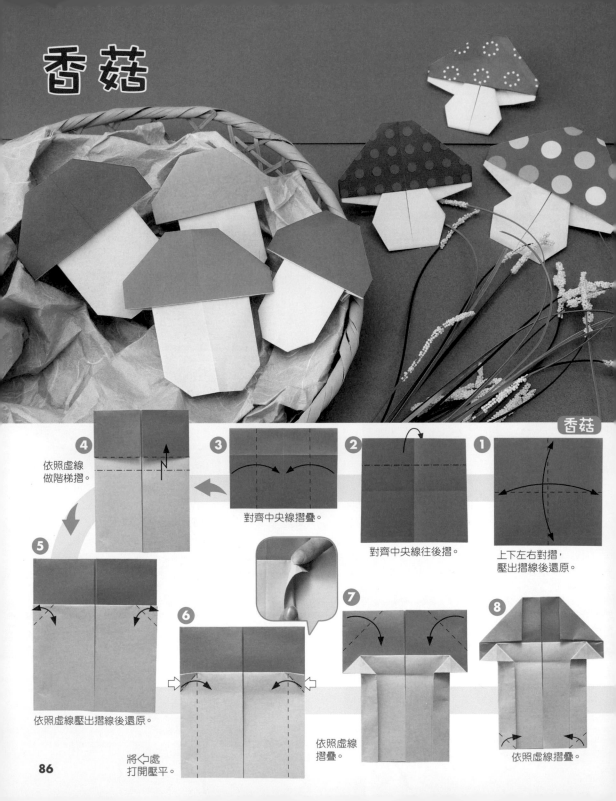

香菇

① 上下左右對摺，
壓出摺線後還原。

② 對齊中央線往後摺。

③ 對齊中央線摺疊。

④ 依照虛線
做階梯摺。

⑤ 依照虛線壓出摺線後還原。

⑥ 將⇦處
打開壓平。

⑦ 依照虛線
摺疊。

⑧ 依照虛線摺疊。

毒繩傘

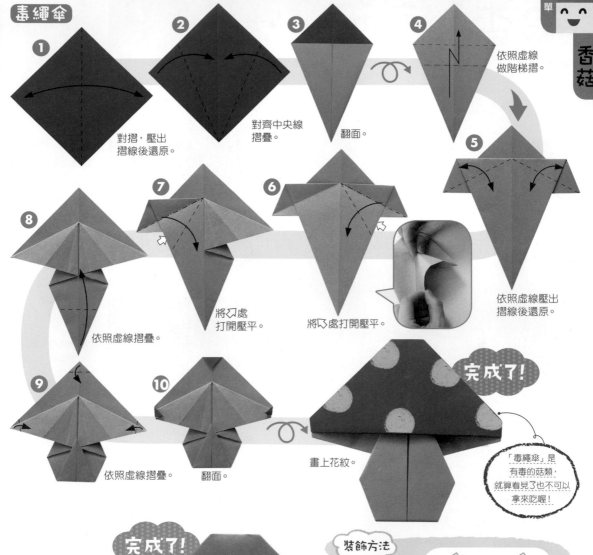

① 對摺，壓出摺線後還原。

② 對齊中央線摺疊。

③ 翻面。

④ 依照虛線做階梯摺。

⑤ 依照虛線壓出摺線後還原。

⑥ 將 ⟳ 處打開壓平。

⑦ 將 ⟳ 處打開壓平。

⑧ 依照虛線摺疊。

⑨ 依照虛線摺疊。

⑩ 翻面。

完成了！

畫上花紋。

「毒繩傘」是有毒的菇類，就算看見了也不可以拿來吃喔！

⑨ 翻面。

完成了！

裝飾方法

將「香菇」和「楓葉」、「銀杏」（88頁）黏貼在細長的紙片或繩子上，就能成為漂亮的吊飾喔！

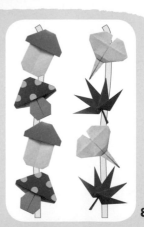

87

銀杏・楓葉

紙張尺寸
楓葉（葉片）…15cm×15cm
　　（葉柄）…5mm×3cm（裁切較厚的紙來做）

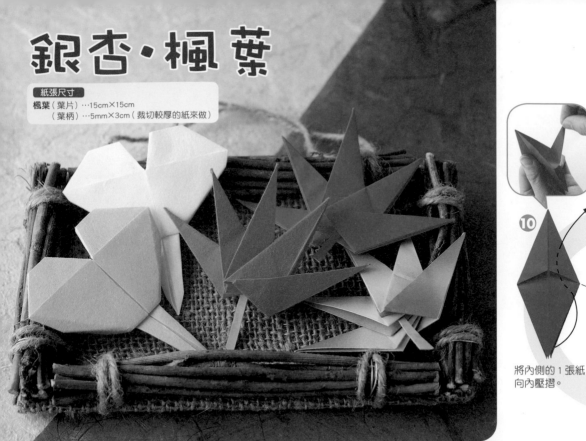

10

將內側的 1 張紙
向內壓摺。

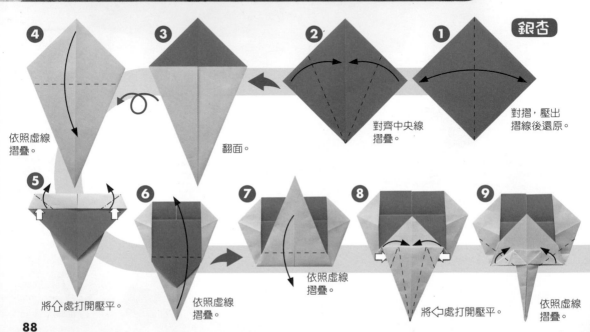

銀杏

1 對摺，壓出
摺線後還原。

2 對齊中央線
摺疊。

3 翻面。

4 依照虛線
摺疊。

5 將企處打開壓平。

6 依照虛線
摺疊。

7 依照虛線
摺疊。

8 將企處打開壓平。

9 依照虛線
摺疊。

88

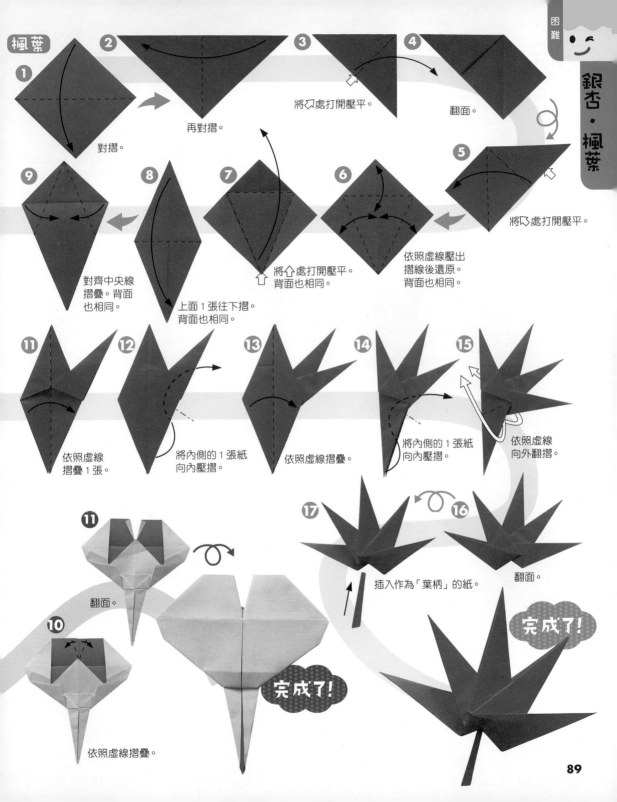

困難

銀杏・楓葉

楓葉

① 對摺。

② 再對摺。

③ 將◁處打開壓平。

④ 翻面。

⑤ 將◁處打開壓平。

⑥ 依照虛線壓出摺線後還原。背面也相同。

⑦ 將↑處打開壓平。背面也相同。

⑧ 上面1張往下摺。背面也相同。

⑨ 對齊中央線摺疊。背面也相同。

⑪ 依照虛線摺疊1張。

⑫ 將內側的1張紙向內壓摺。

⑬ 依照虛線摺疊。

⑭ 將內側的1張紙向內壓摺。

⑮ 依照虛線向外翻摺。

⑯ 翻面。

⑰ 插入作為「葉柄」的紙。

⑪ 翻面。

⑩ 依照虛線摺疊。

完成了！

完成了！

89

噴射機

噴射機1

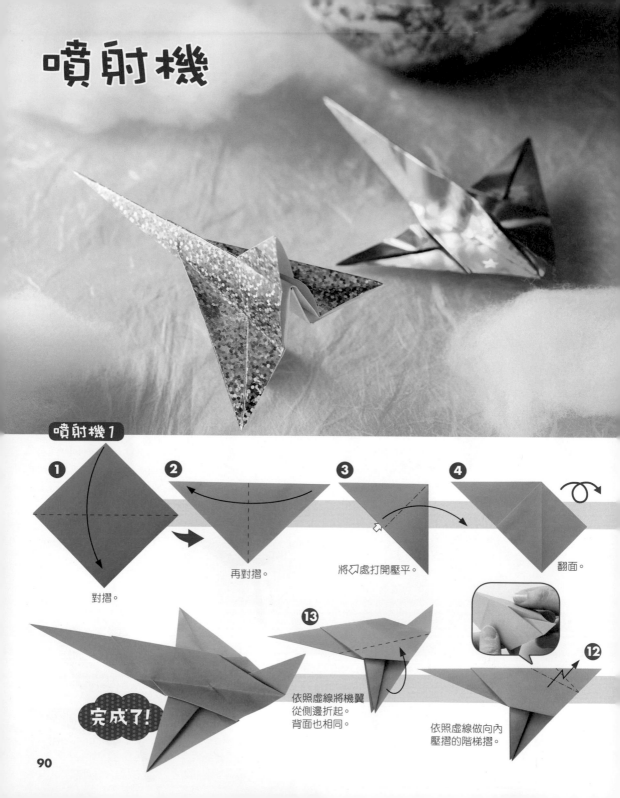

❶ 對摺。

❷ 再對摺。

❸ 將🔶處打開壓平。

❹ 翻面。

⓭ 依照虛線將機翼
從側邊折起。
背面也相同。

⓬ 依照虛線做向內
壓摺的階梯摺。

完成了!

噴射機2 請先摺到「噴射機1」的步驟 **7** 再開始。

1 對齊中央線摺疊。

2 依照虛線摺疊。

3 翻面。

4 依照虛線摺疊。

5 依照虛線摺疊。

6 依照虛線壓出摺線後還原。

7 將 ⇧ 處打開壓平。

6 依照虛線壓出摺線後還原。

7 將 ⇦ 處打開,依照虛線摺疊使其立起。

8 往後對摺。

9 改變方向。

5 將 ⇩ 處打開壓平。

8 依照虛線摺疊。

10 依照虛線將機翼從側邊折起。背面也相同。

9 依照虛線摺疊。

11 改變方向。

10 對摺。

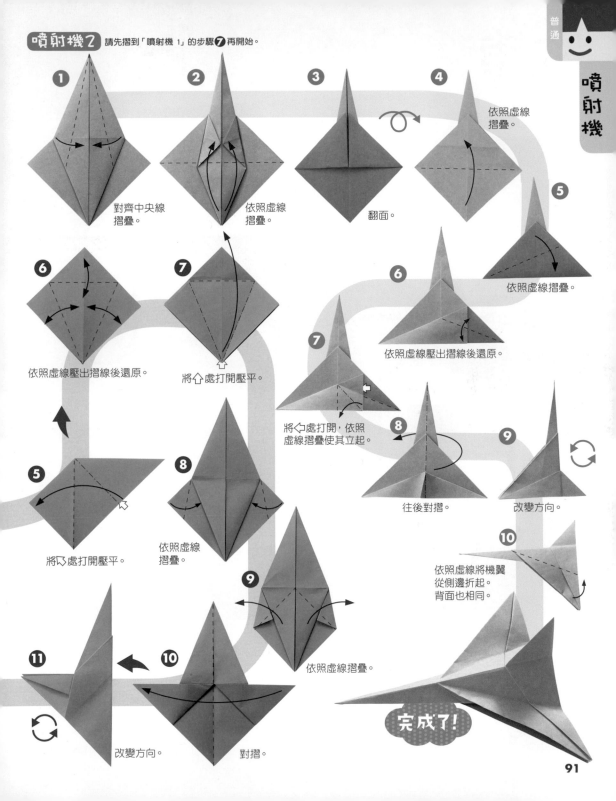

完成了!

91

汽車

紙張尺寸
15cm×15cm，2張
用具 黏膠

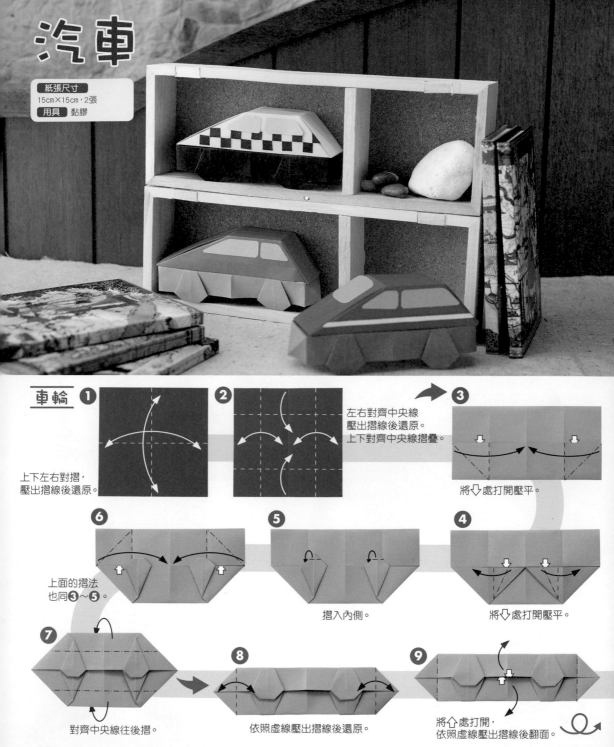

車輪

① 上下左右對摺，
壓出摺線後還原。

② 左右對齊中央線
壓出摺線後還原。
上下對齊中央線摺疊。

③ 將⬇處打開壓平。

④ 將⬇處打開壓平。

⑤ 摺入內側。

⑥ 上面的摺法
也同③～⑤。

⑦ 對齊中央線往後摺。

⑧ 依照虛線壓出摺線後還原。

⑨ 將⬆處打開，
依照虛線壓出摺線後翻面。

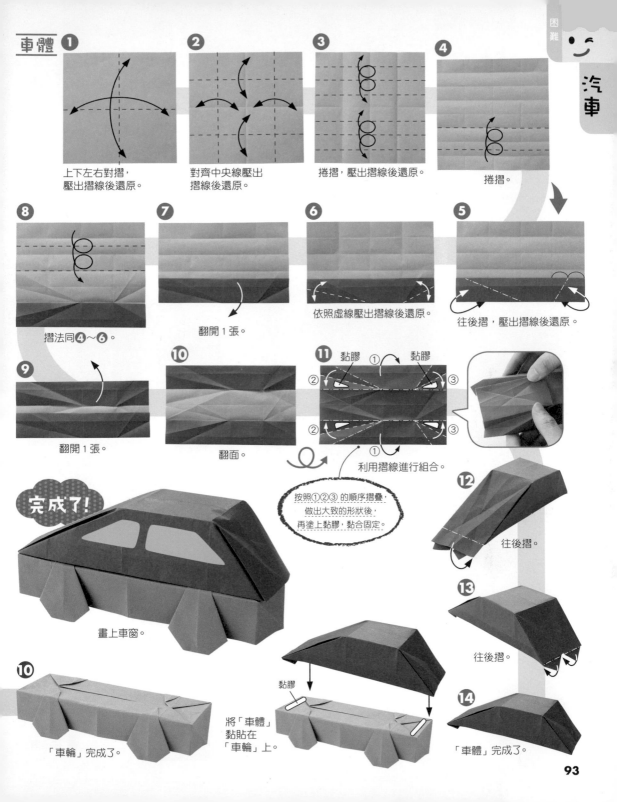

汽車

車體 ❶

上下左右對摺，
壓出摺線後還原。

❷ 對齊中央線壓出
摺線後還原。

❸ 捲摺，壓出摺線後還原。

❹ 捲摺。

❽ 摺法同❹～❻。

❼ 翻開 1 張。

❻ 依照虛線壓出摺線後還原。

❺ 往後摺，壓出摺線後還原。

❾ 翻開 1 張。

❿ 翻面。

⓫ 黏膠　黏膠
利用摺線進行組合。

按照①②③ 的順序摺疊，
做出大致的形狀後，
再塗上黏膠，黏合固定。

⓬ 往後摺。

⓭ 往後摺。

完成了！

畫上車窗。

❿ 「車輪」完成了。

黏膠
將「車體」
黏貼在
「車輪」上。

⓮ 「車體」完成了。

93

太陽眼鏡
手錶

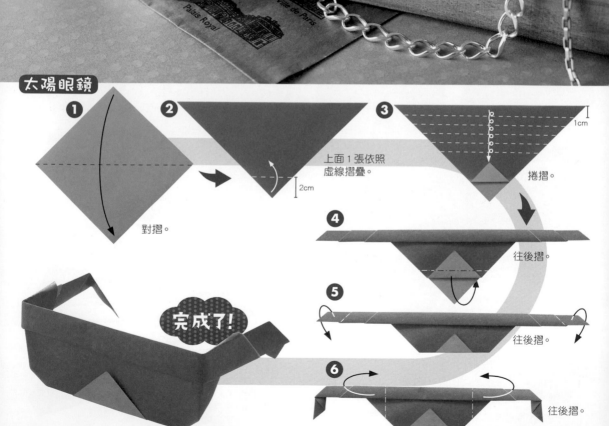

太陽眼鏡

1 對摺。

2 上面1張依照虛線摺疊。 2cm

3 1cm 捲摺。

4 往後摺。

5 往後摺。

6 往後摺。

完成了!

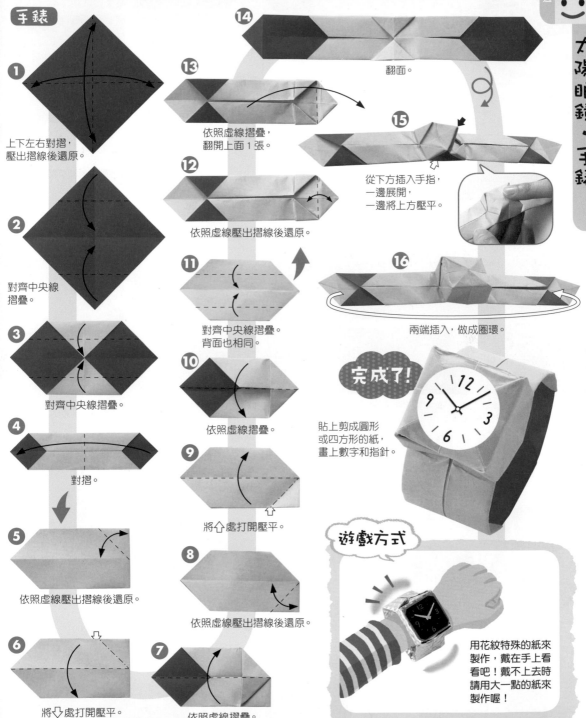

手錶

太陽眼鏡‧手錶

1 上下左右對摺，
壓出摺線後還原。

2 對齊中央線
摺疊。

3 對齊中央線摺疊。

4 對摺。

5 依照虛線壓出摺線後還原。

6 將⇩處打開壓平。

7 依照虛線摺疊。

8 依照虛線壓出摺線後還原。

9 將⇧處打開壓平。

10 依照虛線摺疊。

11 對齊中央線摺疊。
背面也相同。

12 依照虛線壓出摺線後還原。

13 依照虛線摺疊，
翻開上面1張。

14 翻面。

15 從下方插入手指，
一邊展開，
一邊將上方壓平。

16 兩端插入，做成圈環。

貼上剪成圓形
或四方形的紙，
畫上數字和指針。

完成了！

遊戲方式

用花紋特殊的紙來
製作，戴在手上看
看吧！戴不上去時
請用大一點的紙來
製作喔！

95

足球服

用具 剪刀

① 對摺,壓出摺線後還原。

② 對摺。

③ 上面1張往下對摺。

④ 對齊中央線壓出摺線後還原。

⑤ 將⬇處打開壓平。

⑥ 將⬇處打開壓平。

⑦ 依照虛線摺疊。

⑧ 翻面。

⑨ 依照虛線細摺。

⑩ 用剪刀剪開粗線部分,依照虛線摺疊。

完成了!

軍帽

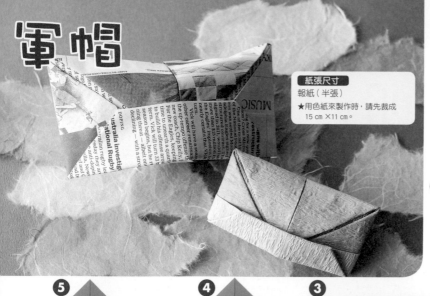

紙張尺寸
報紙（半張）
★用色紙來製作時，請先裁成
15 cm × 11 cm。

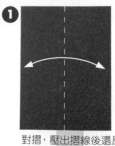

1 對摺，壓出摺線後還原。

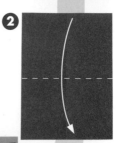

2 對摺。

3 對齊中央線摺疊。

5 依照虛線摺疊。

4 上面 1 張依照虛線摺疊。

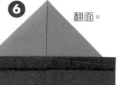

6 翻面。

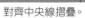

7 對齊中央線摺疊。

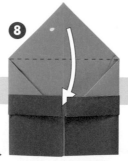

8 依照虛線摺疊後插入。

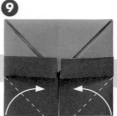

9 依照虛線摺疊。

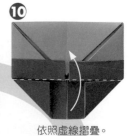

10 依照虛線摺疊。

11 依照虛線摺疊，
插入內側。

遊戲方式

用報紙製作，
戴在頭上來玩吧！

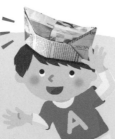

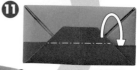

撐開中間部分。

完成了！

高跟鞋
婚紗禮服

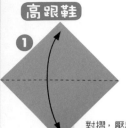

1 對摺，壓出摺線後還原。

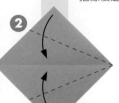

2 對齊中央線摺疊。

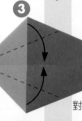

3 對齊中央線摺疊。

4 依照虛線摺疊。

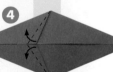

5 依照虛線摺疊。

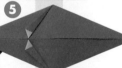

6 往後對摺。

★要將「高跟鞋」和「婚紗禮服」擺在一起裝飾時，「高跟鞋」要用較小的紙張來製作。圖片中使用的是5cm×5cm的紙。

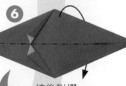

8 依照虛線向內壓摺。

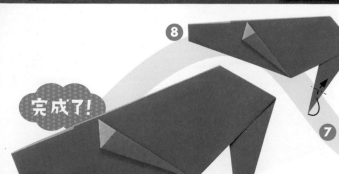

7 依照虛線向內壓摺。

完成了!

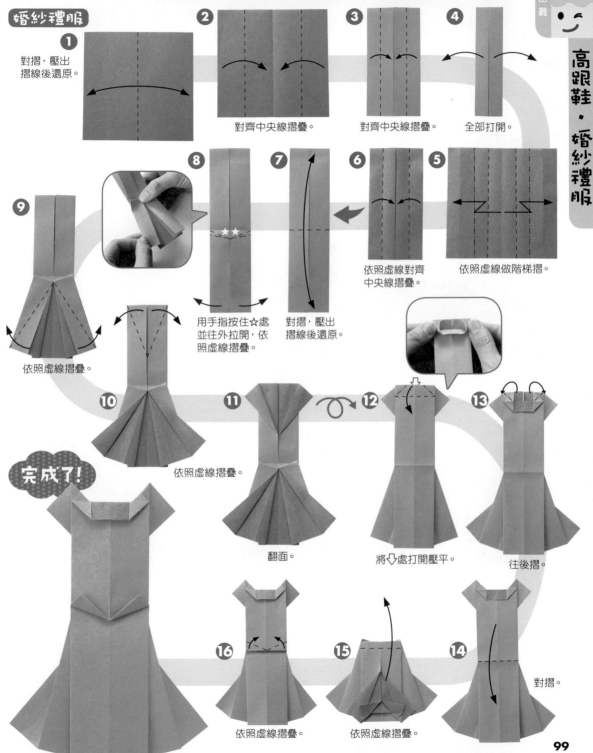

婚紗禮服

① 對摺，壓出摺線後還原。

② 對齊中央線摺疊。

③ 對齊中央線摺疊。

④ 全部打開。

⑤ 依照虛線做階梯摺。

⑥ 依照虛線對齊中央線摺疊。

⑦ 對摺，壓出摺線後還原。

⑧ 用手指按住☆處並往外拉開，依照虛線摺疊。

⑨ 依照虛線摺疊。

⑩ 依照虛線摺疊。

⑪ 翻面。

⑫ 將⬇處打開壓平。

⑬ 往後摺。

⑭ 對摺。

⑮ 依照虛線摺疊。

⑯ 依照虛線摺疊。

完成了!

小禮服
手提包

1

上下左右對摺，
壓出摺線後還原。

2

$\frac{1}{3}$

依照虛線做階梯摺。

3

依照虛線摺疊，
拉開裙子。

紙張尺寸

小禮服…15cm×15cm

手提包
（包包）…15cm×15cm，2張
（提把）…2.5cm×15cm，2張
★圖片中的「手提包」使用的是
4分之1大小的紙。

用具 膠帶、黏膠

6

翻面。

5

將◁處
打開壓平。

4

依照虛線壓出
摺線後還原。

7

將⇩處
打開壓平。

8

依照虛線做階梯摺。

9

將◁處打開壓平。

10

依照虛線摺疊。

手提包

❶ 對摺，壓出摺線後還原。

❷ 依照虛線摺疊。

1.5cm

❸ 依照虛線摺疊。

❹ 翻面。

1cm

❺ 將另一張紙用膠帶貼合，依照虛線摺疊，另一側也貼合固定。

❻ 1.5cm 依照虛線壓出摺線後還原。

❼ 3cm 依照虛線摺疊。

❽ 將⇩處打開壓平。

❾ 依照虛線摺疊。

❿ 貼上膠帶固定。

⓫ 向內壓摺，摺入內側。

⓬ 依照虛線壓出摺線後還原。

⓭ 15cm 2.5cm 黏膠 膠帶 1/3
將提把用的2張紙以膠帶連接，依照虛線摺疊。兩端塗上黏膠。

⓮ 黏上提把，依照虛線摺疊。

⓬ 將⇦處打開壓平。

⓫ 翻面。

完成了!

⓯ 依照虛線摺疊。

完成了!

101

戒指‧首飾盒

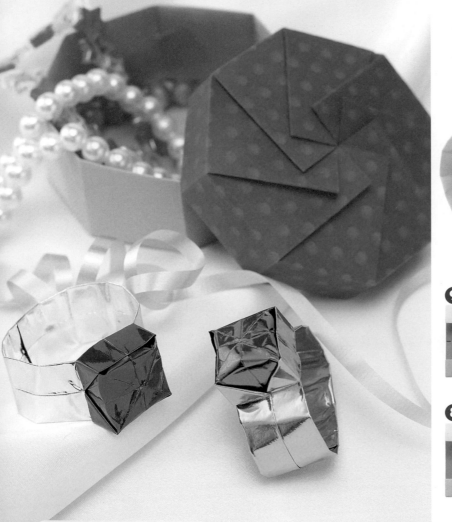

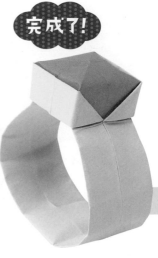

完成了！

9

將⇧處打開壓平。

8

依照虛線壓出摺線後還原。

戒指1 **1**

上下左右對摺，
壓出摺線後還原。

紙張尺寸

戒指⋯普通尺寸半張
★要實際套在手上時，尺寸基準為：
　成人⋯5cm×10cm
　小孩⋯4cm×8cm
★可配合手的大小來改變紙張尺寸。

首飾盒
　（蓋子）⋯ 9cm×33cm
　（盒子）⋯13cm×33cm

用具 黏膠

戒指2 請先摺到「戒指1」的步驟**2**再開始。

1

依照虛線摺疊。

2

接下來與「戒指1」步驟**4**
之後的摺法相同。

完成了!

遊戲方式

用喜歡的顏色來製作,
套在手上看看吧!

14

兩端插入,
做成圈環。

13

一邊往左右拉開,一邊將中間壓平。

10

依照虛線摺疊。

11

對齊中央線摺疊。
背面也相同。

12

依照虛線摺疊,
下面的紙向右拉開。

7

依照虛線摺疊。

6

將✓處打開壓平。

5

依照虛線壓出摺線後還原。

2

對齊中央線摺疊。

3

摺入內側。

4

往後對摺。

103

首飾盒

蓋子

① 33cm / 4cm / 5cm / 4cm / 1cm

依照虛線壓出摺線後還原。

② $\frac{1}{2}$

左上角與下方依照虛線往後摺，
其他部分則依照虛線往前壓出摺線。

③ ★ ★

將★與★對齊般地摺疊。

盒子

① 33cm / 4cm / 5cm / 8cm / 1cm

依照虛線往後摺，壓出摺線。

② $\frac{1}{2}$

左上角與下方依照虛線往後摺，
其他部分則依照虛線往後壓出摺線。

③ ★ ★

將★與★對齊般地摺疊。

⑥ 「蓋子」完成了。

⑤ 黏膠

④ 塗上黏膠
黏合固定。

其他部分的
摺法也相同。

完成了!

⑥ 「盒子」完成了。
翻面，套上「蓋子」。

⑤ 黏膠

④ 塗上黏膠黏合，
翻面。

其他部分的摺法也相同。

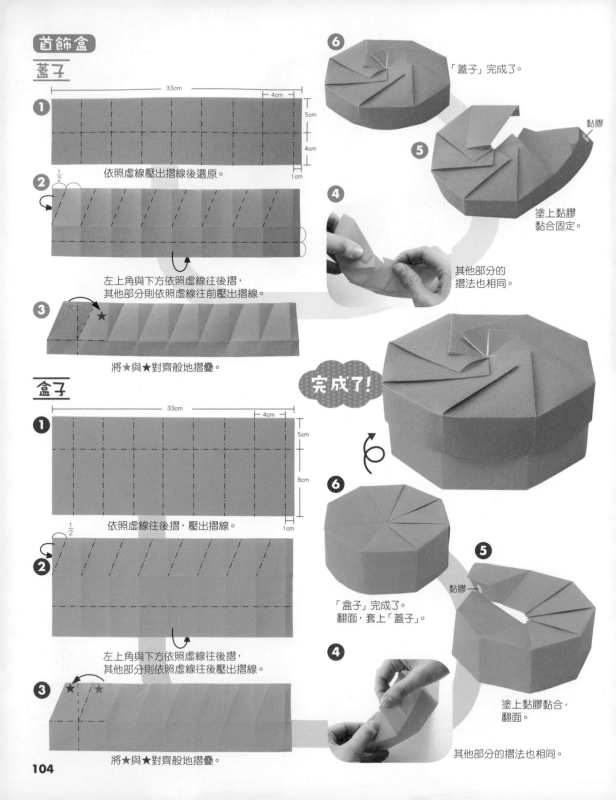

心型飾品

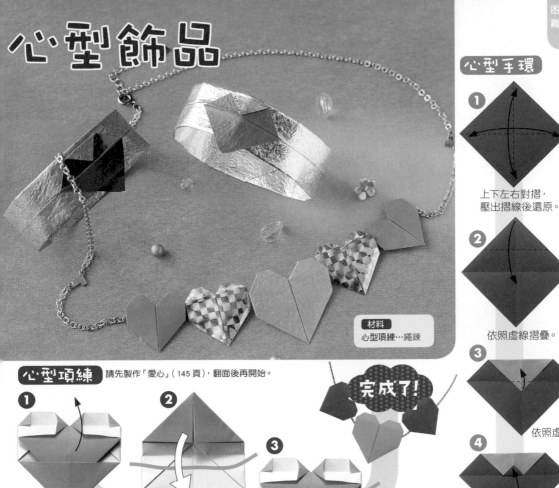

材料
心型項鍊…繩鍊

心型手環

①
上下左右對摺，
壓出摺線後還原。

②
依照虛線摺疊。

③
依照虛線摺疊。

④
下面的摺法同②、③。

⑤
對齊中央線摺疊後插入。

⑥
對齊中央線摺疊後插入。

心型項鍊　請先製作「愛心」（145頁），翻面後再開始。

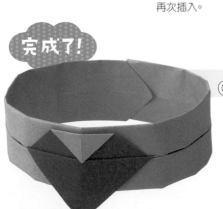

①
將插入的部分拉出來。

②
夾入繩鍊後，
再次插入。

③
製作喜歡的數量，
同樣地穿入繩鍊。

完成了！

完成了！

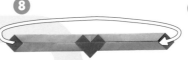

⑧
兩端插入，做成圈環。

⑦
依照虛線摺疊。

立鏡・口紅

①

上下左右對摺，
壓出摺線後還原。

②

對齊中央線壓出
摺線後還原。

③

依照虛線壓出摺線後還原。

紙張尺寸
立鏡（立架）…15cm×15cm
　　（鏡子）…「立架」的4分之1大小（銀色）
口紅…普通尺寸半張

用具 剪刀、膠帶

④

依照虛線壓出摺線後還原。

⑤

放上銀色的色紙，
依照虛線摺疊。

⑥

捲摺。

⑦

往後摺。

⑧

翻面。

⑨

依照虛線摺疊。

⑩

翻面，使其立起。

完成了！

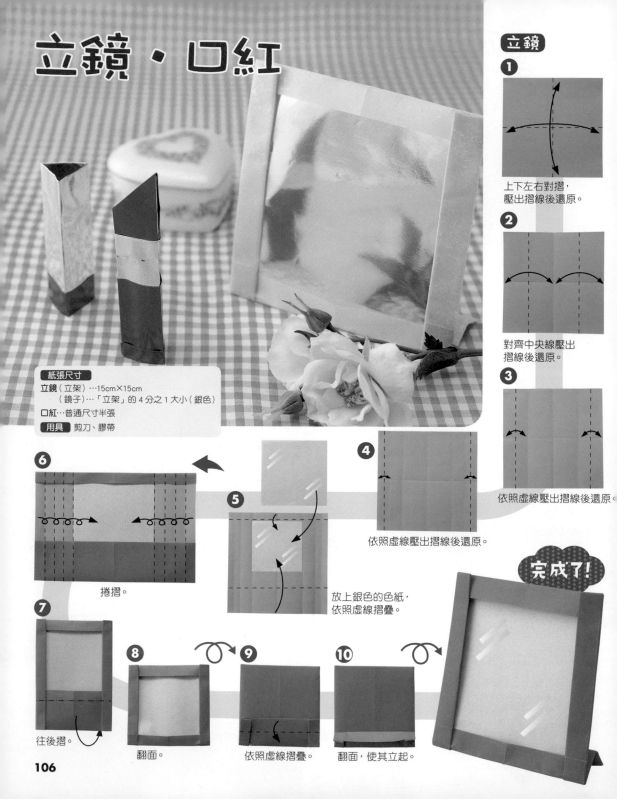

口紅

外殼

①
上下左右對摺，
壓出摺線後還原。

②
依照虛線摺疊。

2.5cm

③
依照虛線摺疊。

④
依照虛線摺疊。

⑤
翻面。

完成了!

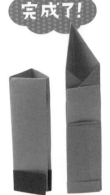

將「外殼」套在
「唇膏」上。

⑨
「外殼」完成了。

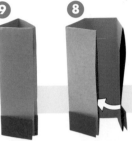

⑧
插入隙縫中，
用膠帶固定。

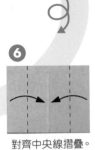

⑦
對摺，壓出
摺線後還原。

⑥
對齊中央線摺疊。

唇膏

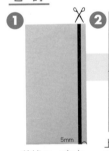

①
剪掉 5 mm 左右。

5mm

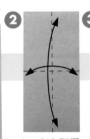

②
上下左右對摺，
壓出摺線後還原。

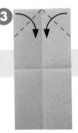

③
依照虛線
摺疊。

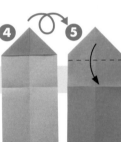

④
翻面。

⑤
依照虛線
摺疊。

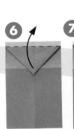

⑥
依照虛線
摺疊。

⑦
翻面。

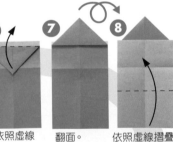

⑧
依照虛線摺疊。

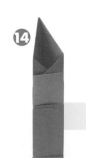

⑭
「唇膏」完成了。

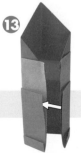

⑬
插入隙縫中，
用膠帶固定。

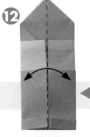

⑫
對摺，壓出
摺線後還原。

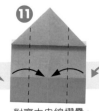

⑪
對齊中央線摺疊。

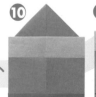

⑩
翻面。

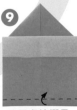

⑨
依照虛線摺疊。

普通

立鏡・口紅

107

領帶
晚禮服

紙張尺寸
晚禮服
　…15 cm ×15 cm，2 張
★要將「領帶」插入「晚禮服」
　中時，要用4cm×4cm的紙張來
　製作「領帶」。

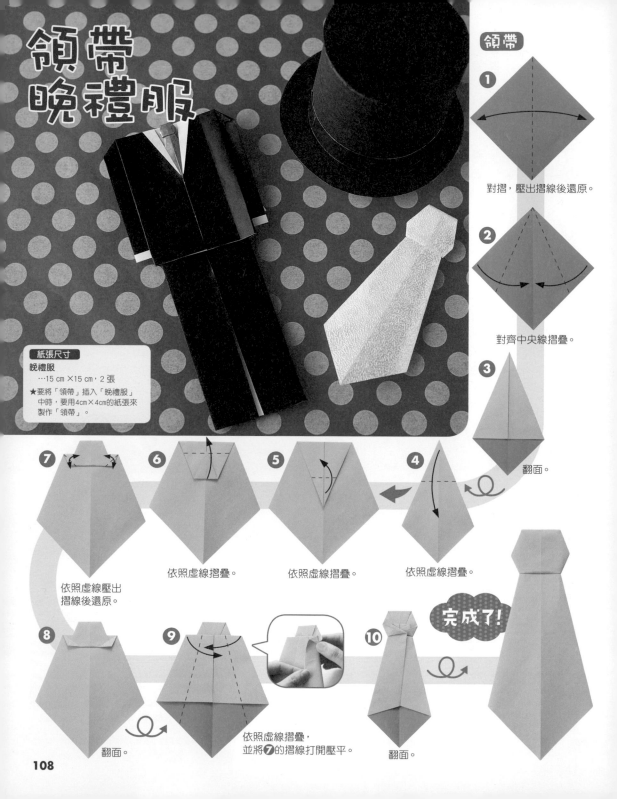

領帶

① 對摺，壓出摺線後還原。

② 對齊中央線摺疊。

③ 翻面。

④ 依照虛線摺疊。

⑤ 依照虛線摺疊。

⑥ 依照虛線摺疊。

⑦ 依照虛線壓出摺線後還原。

⑧ 翻面。

⑨ 依照虛線摺疊，並將⑦的摺線打開壓平。

⑩ 翻面。

完成了！

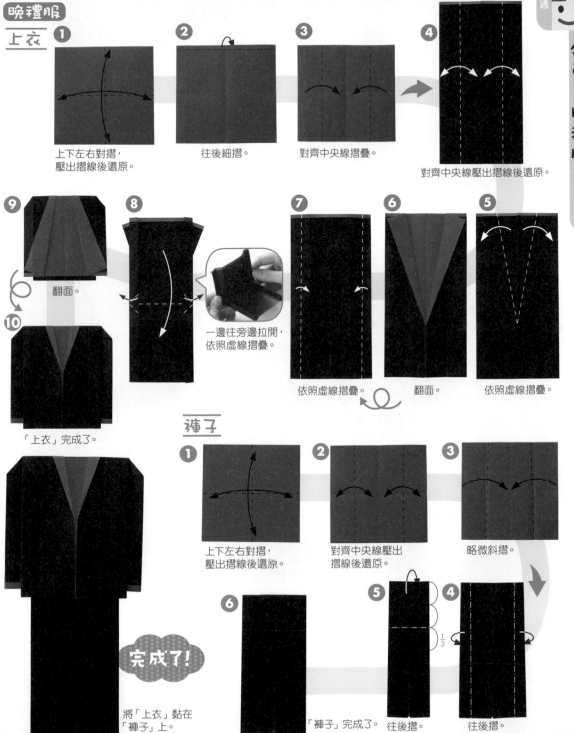

晚禮服

上衣

1 上下左右對摺，壓出摺線後還原。

2 往後細摺。

3 對齊中央線摺疊。

4 對齊中央線壓出摺線後還原。

5 依照虛線摺疊。

6 翻面。

7 依照虛線摺疊。

8 一邊往旁邊拉開，依照虛線摺疊。

9 翻面。

10 「上衣」完成了。

褲子

1 上下左右對摺，壓出摺線後還原。

2 對齊中央線壓出摺線後還原。

3 略微斜摺。

4 往後摺。

5 往後摺。 1/3

6 「褲子」完成了。

完成了！

將「上衣」黏在「褲子」上。

109

手套

① 對摺,壓出摺線後還原。

② 對摺。

從**②**開始全部反方向地折,就會變成左手用的手套喔!

③ 上面1張對摺。

④ 1.5cm 依照虛線壓出摺線後還原。

⑤ 將⇦處打開壓平。

⑥ 依照虛線摺疊。

⑦ 依照虛線摺疊。

⑧ 往後摺。

⑨ 依照虛線摺疊。

⑩ 依照虛線摺疊。

⑪ 依照虛線摺疊。

⑫ 依照虛線摺疊。

⑬ 翻面。

完成了!

靴子

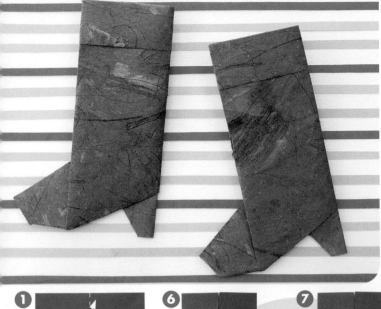

手套／靴子

完成了！

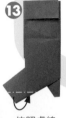

⑬

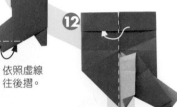

⑫

依照虛線
往後摺。

依照虛線摺疊
後插入。

⑪

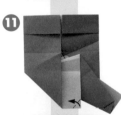

依照虛線摺疊。

①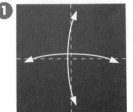

上下左右對摺，
壓出摺線後還原。

⑥

依照虛線摺疊。

⑦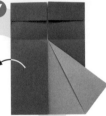

翻開左邊。

⑩

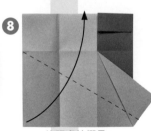

將凹處打開壓平。

②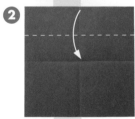

對齊中央線摺疊。

⑤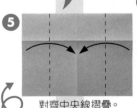

對齊中央線摺疊。

⑧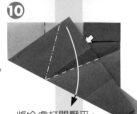

依照虛線摺疊。

③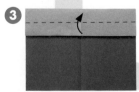

依照虛線摺疊。

④

翻面。

⑨

依照虛線壓出
摺線後還原。

111

布丁百匯

布丁…15cm×15cm
櫻桃（果實）…5cm×10cm
　（梗）…1cm×15cm
草莓…「布丁」的4分之1大小
用具　黏膠

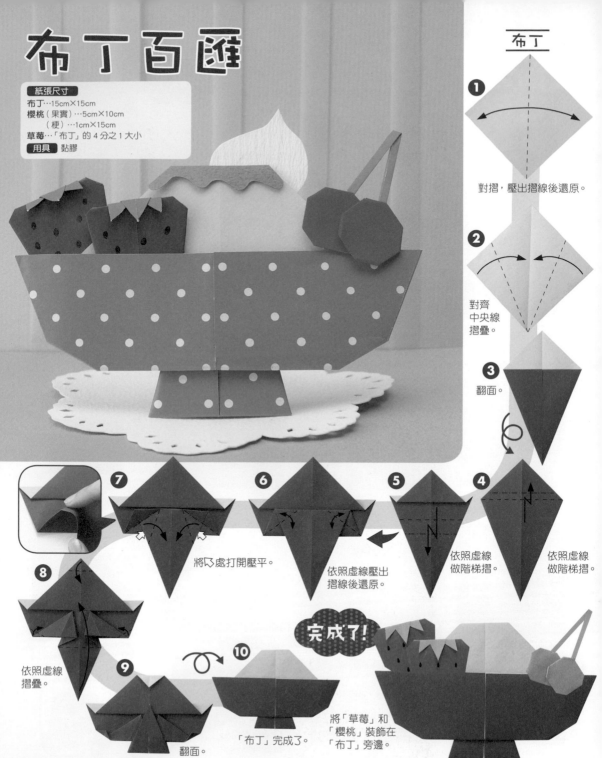

布丁

❶ 對摺，壓出摺線後還原。

❷ 對齊中央線摺疊。

❸ 翻面。

❹ 依照虛線做階梯摺。

❺ 依照虛線做階梯摺。

❻ 依照虛線壓出摺線後還原。

❼ 將∑處打開壓平。

❽ 依照虛線摺疊。

❾ 翻面。

❿ 「布丁」完成了。

完成了！

將「草莓」和「櫻桃」裝飾在「布丁」旁邊。

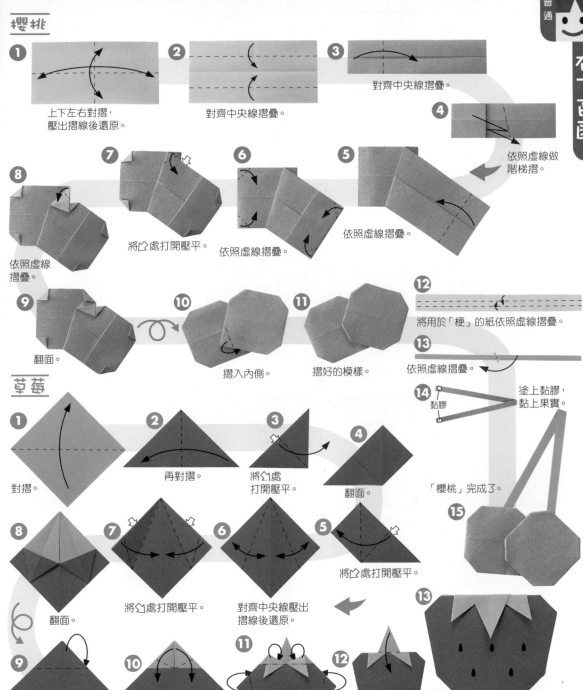

櫻桃

1 上下左右對摺，壓出摺線後還原。

2 對齊中央線摺疊。

3 對齊中央線摺疊。

4 依照虛線做階梯摺。

5 依照虛線摺疊。

6 依照虛線摺疊。

7 將凹處打開壓平。

8 依照虛線摺疊。

9 翻面。

10 摺入內側。

11 摺好的模樣。

12 將用於「梗」的紙依照虛線摺疊。

13 依照虛線摺疊。

14 黏膠　塗上黏膠，黏上果實。

「櫻桃」完成了。

15

草莓

1 對摺。

2 再對摺。

3 將凹處打開壓平。

4 翻面。

5 將凹處打開壓平。

6 對齊中央線壓出摺線後還原。

7 將凹處打開壓平。

8 翻面。

9 依照虛線摺入內側。

10 依照虛線摺疊。

11 往後摺。

12 依照虛線摺疊。

13 畫上種籽。「草莓」完成了。

113

菜刀・蘿蔔・南瓜

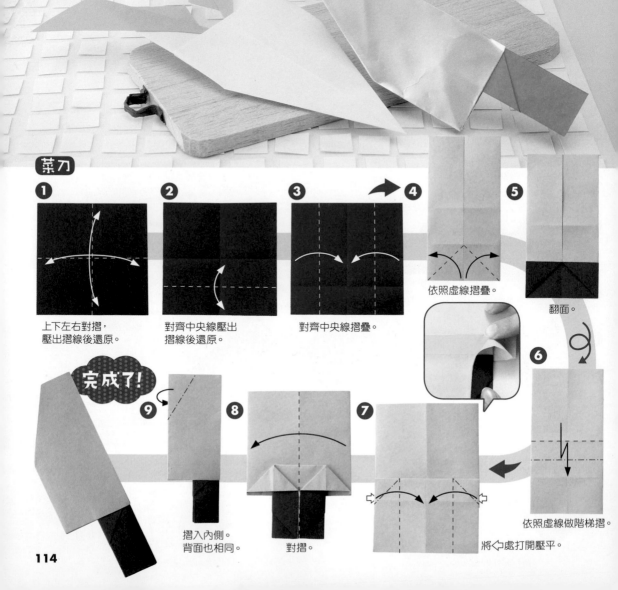

菜刀

1 上下左右對摺，壓出摺線後還原。

2 對齊中央線壓出摺線後還原。

3 對齊中央線摺疊。

4

5 依照虛線摺疊。

翻面。

6

7 依照虛線做階梯摺。將⊰處打開壓平。

8 對摺。

9 摺入內側。背面也相同。

完成了!

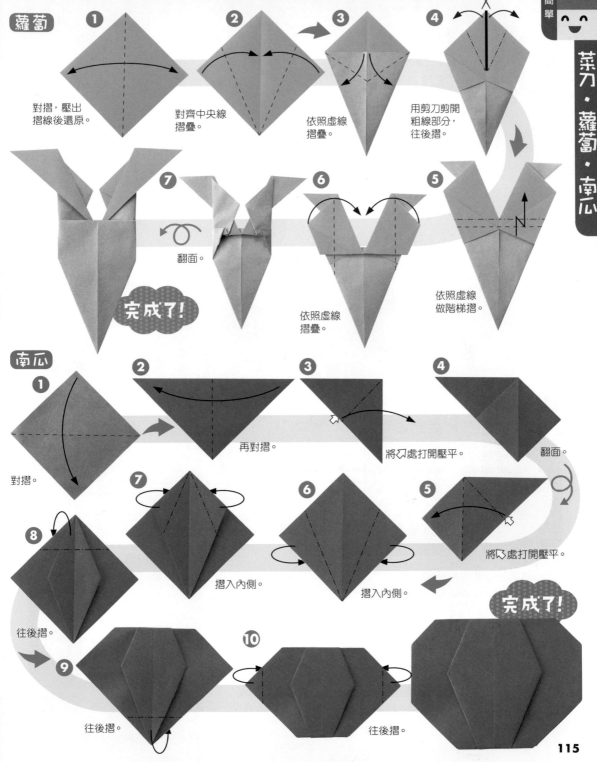

蘿蔔

① 對摺，壓出摺線後還原。

② 對齊中央線摺疊。

③ 依照虛線摺疊。

④ 用剪刀剪開粗線部分，往後摺。

⑤ 依照虛線做階梯摺。

⑥ 依照虛線摺疊。

⑦ 翻面。

完成了！

南瓜

① 對摺。

② 再對摺。

③ 將↗處打開壓平。

④ 翻面。

⑤ 將↙處打開壓平。

⑥ 摺入內側。

⑦ 摺入內側。

⑧ 往後摺。

⑨ 往後摺。

⑩ 往後摺。

完成了！

平底鍋
荷包蛋

S P

紙張尺寸
平底鍋···30cm×30cm
荷包蛋···15cm×15cm

平底鍋

❶ 上下左右對摺，壓出摺線後還原。

❷ 對齊中央線摺疊。

❸ 依照虛線壓出摺線後還原。

$\frac{1}{3}$

❹ 依照虛線壓出摺線後還原。

同樣寬度

❺ 對摺。

❻ 依照虛線壓出摺線後還原。

❼ 打開到❺的形狀。

❽ 左右依照虛線摺疊，一邊組合使其立起。

❾ 依照虛線摺疊，摺入內側。

116

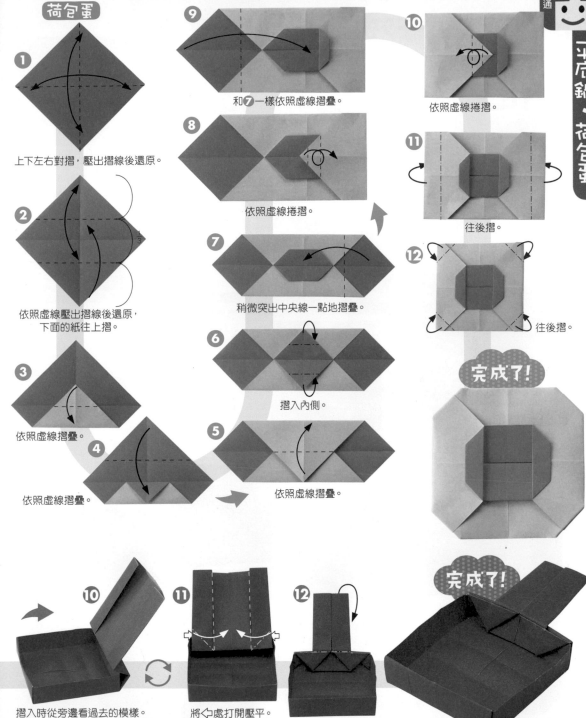

荷包蛋

1 上下左右對摺，壓出摺線後還原。

2 依照虛線壓出摺線後還原，下面的紙往上摺。

3 依照虛線摺疊。

4 依照虛線摺疊。

5 依照虛線摺疊。

6 摺入內側。

7 稍微突出中央線一點地摺疊。

8 依照虛線捲摺。

9 和**7**一樣依照虛線摺疊。

10 依照虛線捲摺。

11 往後摺。

12 往後摺。

完成了！

10 摺入時從旁邊看過去的模樣。改變方向。

11 將◁處打開壓平。

12 往後摺。

完成了！

117

吐司・杯子
湯匙

紙張尺寸
吐司…15cm×15cm
杯子
（杯身）…15cm×15cm
（杯耳）…3cm×10cm
湯匙…5cm×10cm
用具　黏膠

吐司

①

對摺，壓出摺線後還原。

②

對齊中央線摺疊。

③

對齊中央線摺疊。

④

全部打開。

⑤

往後摺。

⑥

對齊中央線
摺疊。

⑦

依照虛線摺疊。

⑧

依照虛線摺疊。

⑨

打開，使其立起。

⑩

翻面。

完成了！

118

杯子

1 依照虛線壓出摺線後還原。

2 往後斜向對摺，壓出摺線後還原。

3 依照虛線往後摺，壓出摺線後還原。

7 黏膠　在內側塗上黏膠黏合。

6 另一側的摺法也同 **4**、**5**。

5 往後摺。

4 利用摺線加以組合。

8 摺好的模樣。

9 黏膠　將杯耳用的紙摺成 3 分之 1，兩端摺疊並塗上黏膠，與杯身黏合。

完成了!

湯匙

1 對齊中央線壓出摺線後還原。

2 對齊中央線摺疊。

3 依照虛線做階梯摺。

4 將 ⇩ 處打開壓平，依照虛線摺疊。

5 按住 ★ 處，往旁邊拉開。

6 往後摺。

完成了!

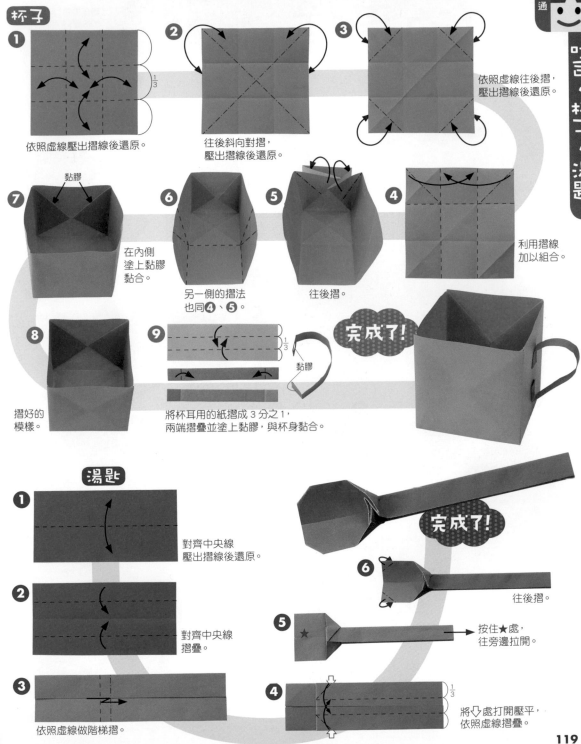

鮮奶油蛋糕

紙張尺寸
蛋糕1・2…30cm×30cm
草莓…7.5cm×7.5cm
鮮奶油…5cm×5cm
蛋糕上部…12cm×21cm
巧克力…7.5cm×7.5cm

用具 膠帶

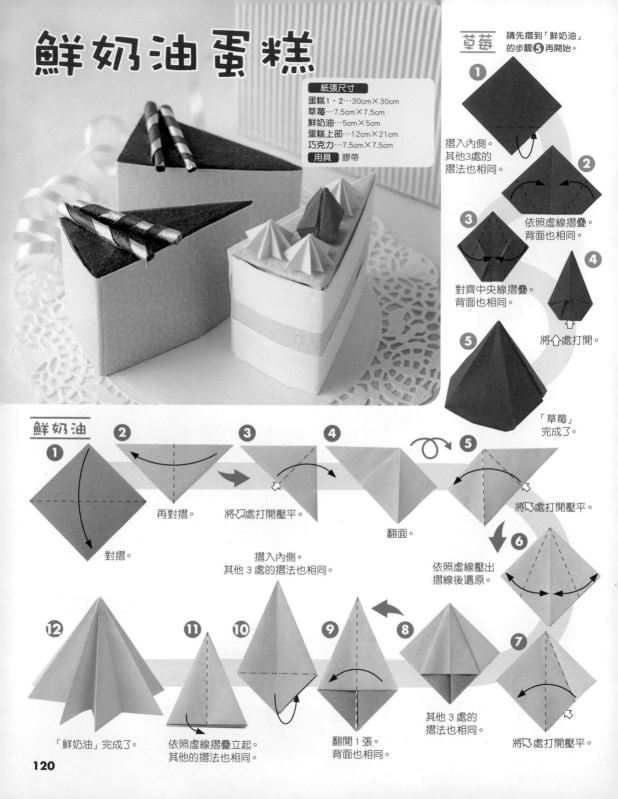

草莓

請先摺到「鮮奶油」的步驟❺再開始。

❶ 摺入內側。其他3處的摺法也相同。

❷

❸ 依照虛線摺疊。背面也相同。

對齊中央線摺疊。背面也相同。

❹ 將⇧處打開。

❺ 「草莓」完成了。

鮮奶油

❶ 對摺。

❷ 再對摺。

❸ 將⇧處打開壓平。摺入內側。其他3處的摺法也相同。

❹ 翻面。

❺ 將⇧處打開壓平。

❻ 依照虛線壓出摺線後還原。

❼ 將⇧處打開壓平。

❽ 其他3處的摺法也相同。

❾ 翻開1張。背面也相同。

❿

⓫ 依照虛線摺疊立起。其他的摺法也相同。

⓬ 「鮮奶油」完成了。

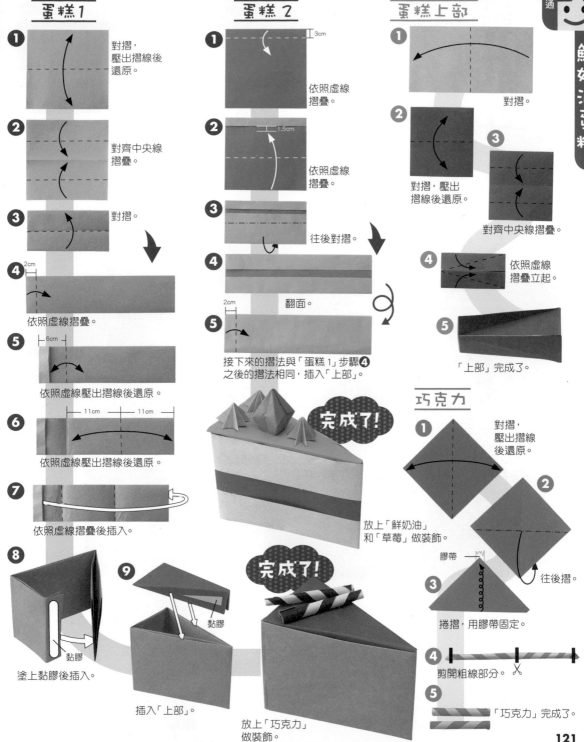

蛋糕1

1 對摺,壓出摺線後還原。

2 對齊中央線摺疊。

3 對摺。

4 2cm 依照虛線摺疊。

5 6cm 依照虛線壓出摺線後還原。

6 11cm 11cm 依照虛線壓出摺線後還原。

7 依照虛線摺疊後插入。

8 黏膠 黏膠 塗上黏膠後插入。

9 黏膠 插入「上部」。

蛋糕2

1 3cm 依照虛線摺疊。

2 1.5cm 依照虛線摺疊。

3 往後對摺。

4 翻面。

5 2cm 接下來的摺法與「蛋糕1」步驟❹之後的摺法相同,插入「上部」。

完成了! 放上「鮮奶油」和「草莓」做裝飾。

完成了! 放上「巧克力」做裝飾。

蛋糕上部

1 對摺。

2 對摺,壓出摺線後還原。

3 對齊中央線摺疊。

4 依照虛線摺疊立起。

5 「上部」完成了。

鮮奶油蛋糕

巧克力

1 對摺,壓出摺線後還原。

2 往後摺。

3 膠帶 捲摺,用膠帶固定。

4 剪開粗線部分。

5 「巧克力」完成了。

茶杯
串丸子
盤子

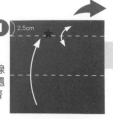

紙張尺寸
茶杯・串丸子…17.5cm×17.5cm
盤子…15cm×15cm
★「串丸子」使用薄一點的紙張會比較好摺。

紙張 黏膠

茶杯

① 2.5cm

上面依照虛線
壓出摺線後還
原，下面對齊
★號摺疊。

串丸子

①

上下左右對摺，
壓出摺線後
還原。

完成了！

⑪

翻面。

盤子

①
上下左右對摺，
壓出摺線後還原。

②
對齊中央線
壓出摺線後
還原。

③
斜向對摺，
壓出摺線後還原。

完成了！

⑤
往後摺。

④
像要套住般地
做階梯摺。

122

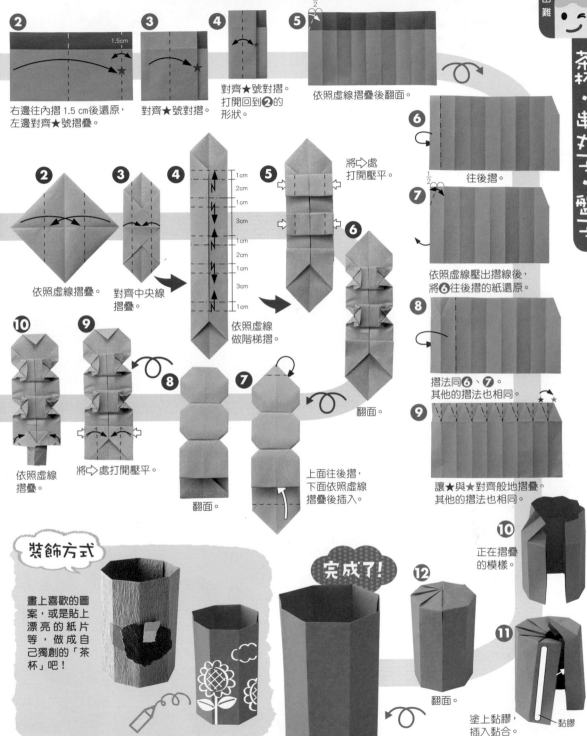

② 右邊往內摺 1.5 ㎝後還原，左邊對齊★號摺疊。

③ 對齊★號對摺。

④ 對齊★號對摺。打開回到②的形狀。

⑤ 依照虛線摺疊後翻面。

⑥ 往後摺。

⑦ 依照虛線壓出摺線後，將⑥往後摺的紙還原。

⑧ 摺法同⑥、⑦。其他的摺法也相同。

⑨ 讓★與★對齊般地摺疊。其他的摺法也相同。

② 依照虛線摺疊。

③ 對齊中央線摺疊。

④ 依照虛線做階梯摺。

⑤ 將 ⇨ 處打開壓平。

⑥

⑦ 上面往後摺，下面依照虛線摺疊後插入。

⑧ 翻面。

⑩ 依照虛線摺疊。

⑨ 將 ⇨ 處打開壓平。

⑩ 正在摺疊的模樣。

⑪ 塗上黏膠，插入黏合。 黏膠

⑫ 翻面。

翻面。

裝飾方式

畫上喜歡的圖案，或是貼上漂亮的紙片等，做成自己獨創的「茶杯」吧！

完成了！

冰淇淋

1 對摺，壓出摺線後還原。

2 對齊中央線摺疊。

3 對摺，壓出摺線後還原。

4 依照虛線摺疊。

5 翻面。

6 依照虛線做階梯摺。

7 左右將⇦處打開壓平，上面依照虛線摺疊。

8 依照虛線做階梯摺。

9 摺好的模樣。⑩為放大圖。

10 將⇧處打開壓平。

11 依照虛線摺疊。

12 翻面。

完成了！

畫上圖案。

房子

紙張尺寸　15 cm×15 cm，2張

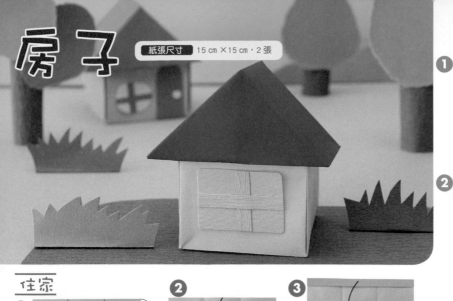

屋頂

①
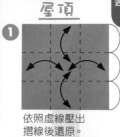
$\frac{1}{3}$

依照虛線壓出摺線後還原。

②

依照虛線摺疊。

③

翻面。

④

依照虛線摺疊，加以組合。

⑤

摺入內側。
另一側的摺法也相同。

⑥

「屋頂」完成了。

住家

①
$\frac{1}{3}$

依照虛線壓出摺線後還原。

②

依照虛線摺疊。

1cm

③
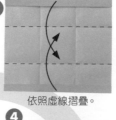

依照虛線摺疊。

④

依照虛線壓出摺線後還原。

⑤

打開回到③的形狀。

⑥
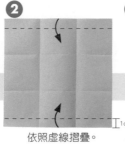

依照虛線摺疊，加以組合。

⑦

另一側的摺法也相同。

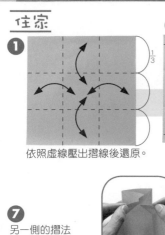

⑧

依照虛線摺疊。

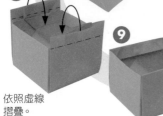

⑨

「住家」完成了。

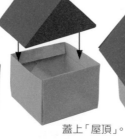

蓋上「屋頂」。

完成了！

畫上窗戶。

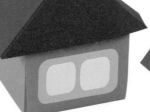

125

桌子・椅子

紙張尺寸
桌子…15cm×15cm
椅子…普通尺寸半張

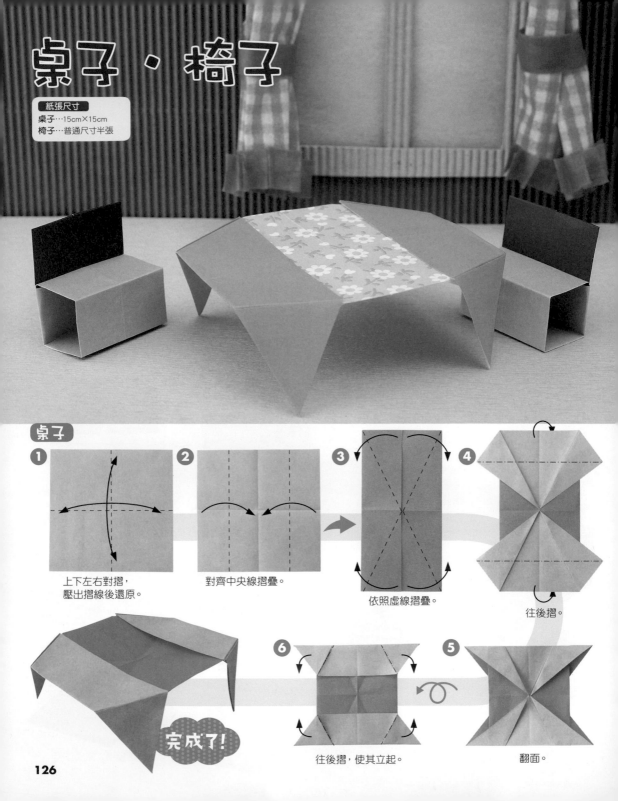

桌子

1 上下左右對摺，
壓出摺線後還原。

2 對齊中央線摺疊。

3 依照虛線摺疊。

4 往後摺。

5 翻面。

6 往後摺，使其立起。

完成了！

椅子

1 上下左右對摺,壓出摺線後還原。

2 對齊中央線摺疊。

3 對齊中央線摺疊。

4 對齊中央線摺疊。

5 打開回到**2**的形狀。

6 往後摺。

7 將⇧處打開壓平。

遊戲方式

以126～131頁的家具作為裝飾,來打造可愛的房間,或是用它來玩扮家家酒吧!

8 依照虛線摺疊。

9 依照虛線摺疊。

10 往後摺。

11 改變方向。

12 往後摺,加以組合。

13 插入後整理形狀。

完成了!

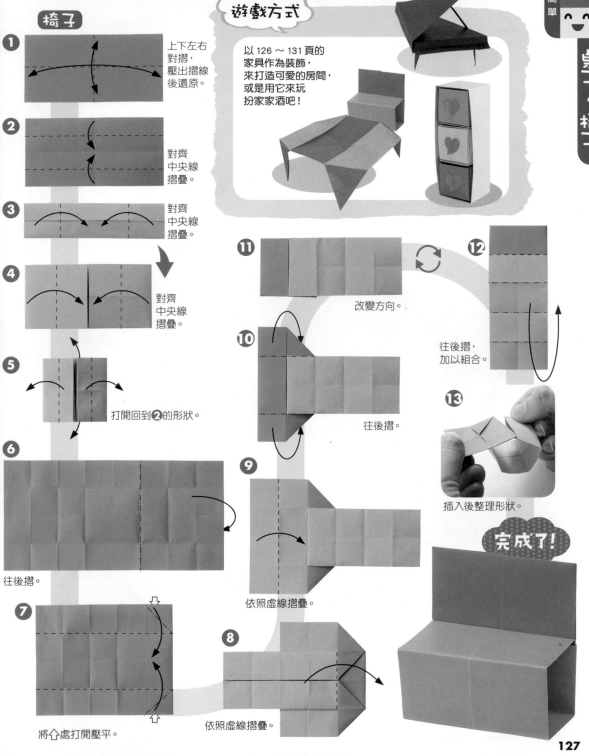

127

平台鋼琴

紙張尺寸　15 cm×15 cm，2 張
用具　　剪刀、黏膠
★用厚實一點的紙來製作，擺放時會比較容易站立起來。
★要自行製作鍵盤時，請準備 0.75 cm×7.5 cm 的白紙。

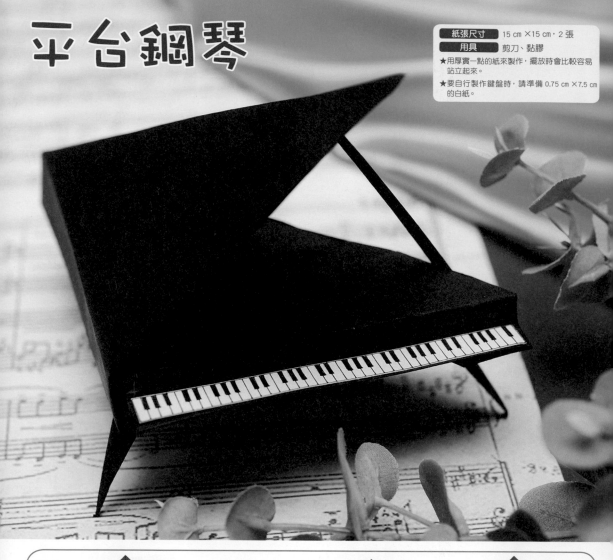

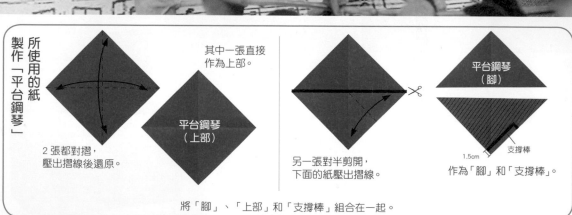

所使用的紙
製作「平台鋼琴」

2 張都對摺，
壓出摺線後還原。

其中一張直接
作為上部。

平台鋼琴
（上部）

另一張對半剪開，
下面的紙壓出摺線。

平台鋼琴
（腳）

1.5cm　支撐棒

作為「腳」和「支撐棒」。

將「腳」、「上部」和「支撐棒」組合在一起。

平台鋼琴（腳）

支撐棒

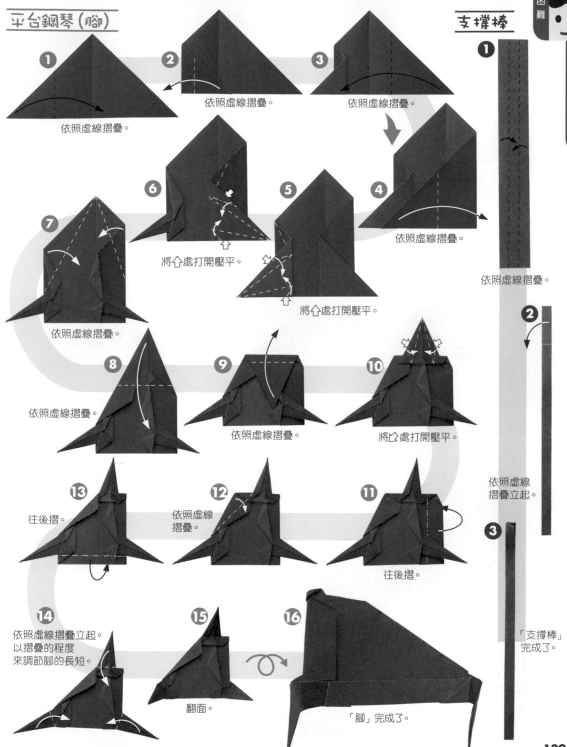

1 依照虛線摺疊。

2 依照虛線摺疊。

3 依照虛線摺疊。

4 依照虛線摺疊。

5 將⇧處打開壓平。

6 將⇧處打開壓平。

7 依照虛線摺疊。

8 依照虛線摺疊。

9 依照虛線摺疊。

10 將⇧處打開壓平。

11 往後摺。

12 依照虛線摺疊。

13 往後摺。

14 依照虛線摺疊立起。以摺疊的程度來調節腳的長短。

15 翻面。

16 「腳」完成了。

（支撐棒）

1 依照虛線摺疊。

2 依照虛線摺疊立起。

3 「支撐棒」完成了。

129

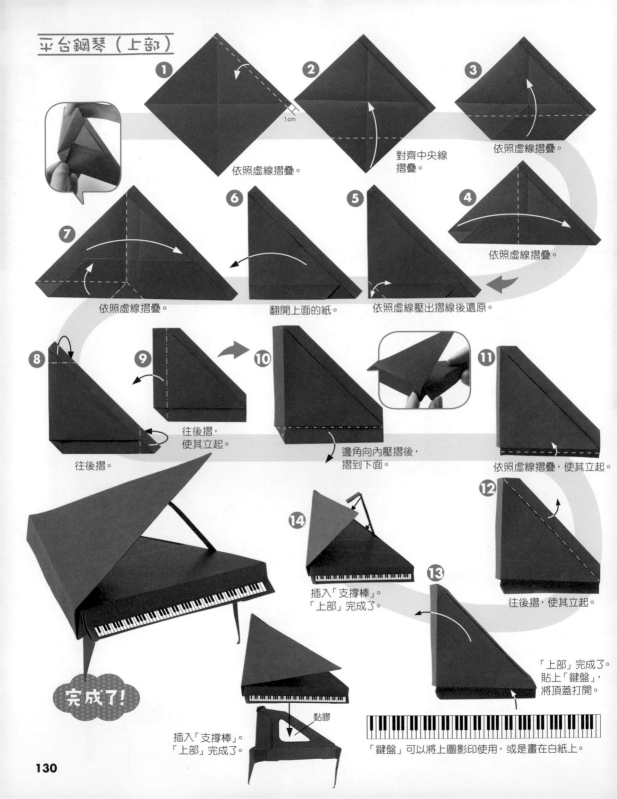

1 依照虛線摺疊。

1cm

2 對齊中央線摺疊。

3 依照虛線摺疊。

4 依照虛線摺疊。

5 依照虛線壓出摺線後還原。

6 翻開上面的紙。

7 依照虛線摺疊。

8 往後摺。

9 往後摺，使其立起。

10 邊角向內壓摺後，摺到下面。

11 依照虛線摺疊，使其立起。

12

13 往後摺，使其立起。

14 插入「支撐棒」。「上部」完成了。

「上部」完成了。貼上「鍵盤」，將頂蓋打開。

「鍵盤」可以將上圖影印使用，或是畫在白紙上。

插入「支撐棒」。「上部」完成了。

黏膠

完成了！

130

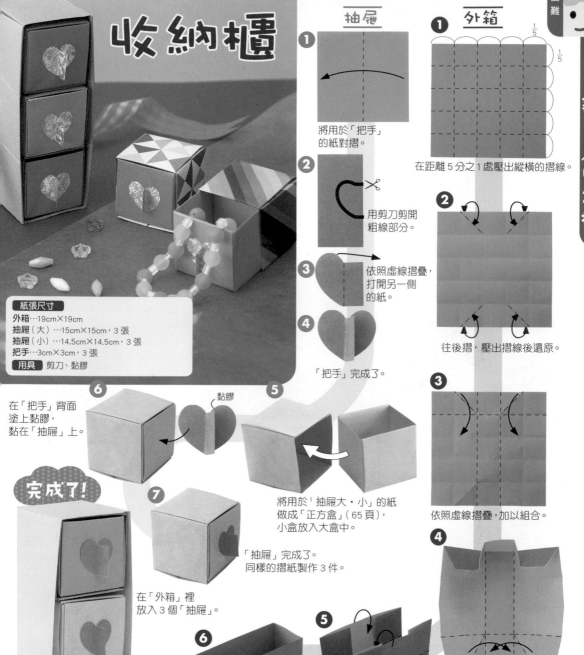

收納櫃

紙張尺寸
外箱…19cm×19cm
抽屜（大）…15cm×15cm，3 張
抽屜（小）…14.5cm×14.5cm，3 張
把手…3cm×3cm，3 張

用具 剪刀、黏膠

抽屜

① 將用於「把手」的紙對摺。

② 用剪刀剪開粗線部分。

③ 依照虛線摺疊，打開另一側的紙。

④ 「把手」完成了。

⑤ 將用於「抽屜大·小」的紙做成「正方盒」（65頁），小盒放入大盒中。

黏膠

⑥ 在「把手」背面塗上黏膠，黏在「抽屜」上。

⑦ 「抽屜」完成了。同樣的摺紙製作 3 件。

完成了！

在「外箱」裡放入3個「抽屜」。

外箱

① 在距離5分之1處壓出縱橫的摺線。

② 往後摺，壓出摺線後還原。

③ 依照虛線摺疊，加以組合。

④ 另一側的摺法也相同，依照虛線摺疊，加以組合。

⑤ 摺入內側。

⑥ 「外箱」完成了。使其立起。

書包

紙張尺寸　17.5cm×17.5cm，3張
用具　剪刀、黏膠

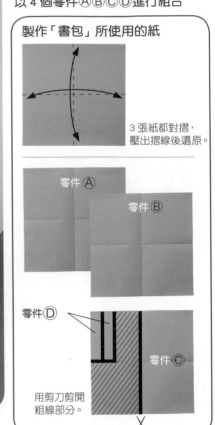

以4個零件ⒶⒷⒸⒹ進行組合

製作「書包」所使用的紙

3張紙都對摺，
壓出摺線後還原。

零件Ⓐ

零件Ⓑ

零件Ⓓ

零件Ⓒ

用剪刀剪開
粗線部分。

零件Ⓐ

❶ 對齊中央線摺疊。

❷ 對齊中央線摺疊。

❸ 對齊中央線向後摺。

❹ 依照虛線摺疊。

❺ 對齊中央線摺疊。

❻ 翻面。

❼ 將个處打開壓平。

❽ 往後摺，
使其立起。

❾ 改變方向。

❿ 「零件Ⓐ」完成了。

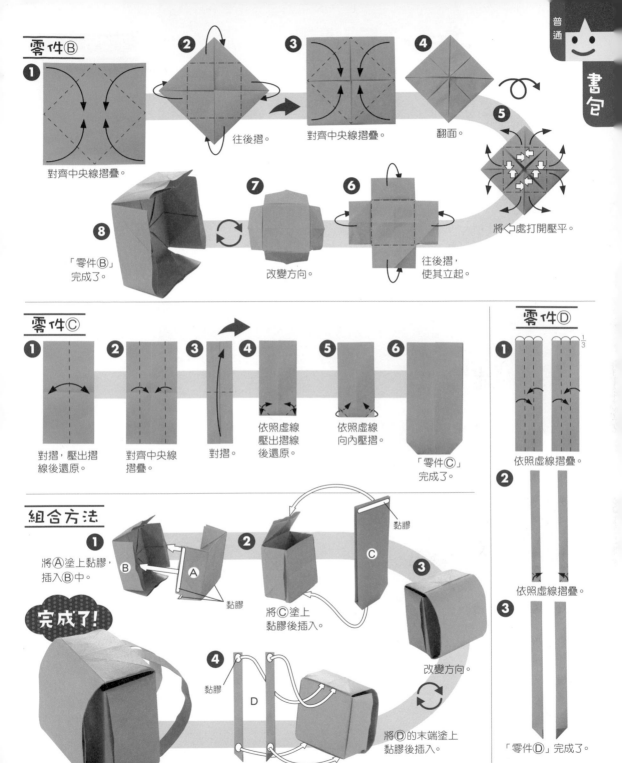

零件Ⓑ

❶ 對齊中央線摺疊。

❷ 往後摺。

❸ 對齊中央線摺疊。

❹ 翻面。

❺ 將⟵處打開壓平。

❻ 往後摺，使其立起。

❼ 改變方向。

❽ 「零件Ⓑ」完成了。

零件Ⓒ

❶ 對摺，壓出摺線後還原。

❷ 對齊中央線摺疊。

❸ 對摺。

❹ 依照虛線壓出摺線後還原。

❺ 依照虛線向內壓摺。

❻ 「零件Ⓒ」完成了。

零件Ⓓ

❶ 依照虛線摺疊。

❷ 依照虛線摺疊。

❸ 「零件Ⓓ」完成了。

組合方法

❶ 將Ⓐ塗上黏膠，插入Ⓑ中。

黏膠

❷ 將Ⓒ塗上黏膠後插入。

❸ 改變方向。

❹ 將Ⓓ的末端塗上黏膠後插入。

黏膠

完成了!

聖誕老人星星
聖誕老人愛心

① $\frac{1}{3}$

在3分之1寬的地方
壓出摺線後還原。

⑩

依照虛線摺疊。

⑪

摺入內側。

聖誕老人星星

① 上下左右對摺，
壓出摺線後還原。

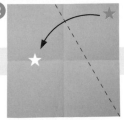

② 將右上角的★對齊摺線上
的☆進行摺疊。

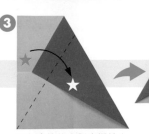

③ 將左邊線的★對齊摺線上
的☆進行摺疊。

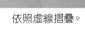

④ 依照虛線摺疊。

134

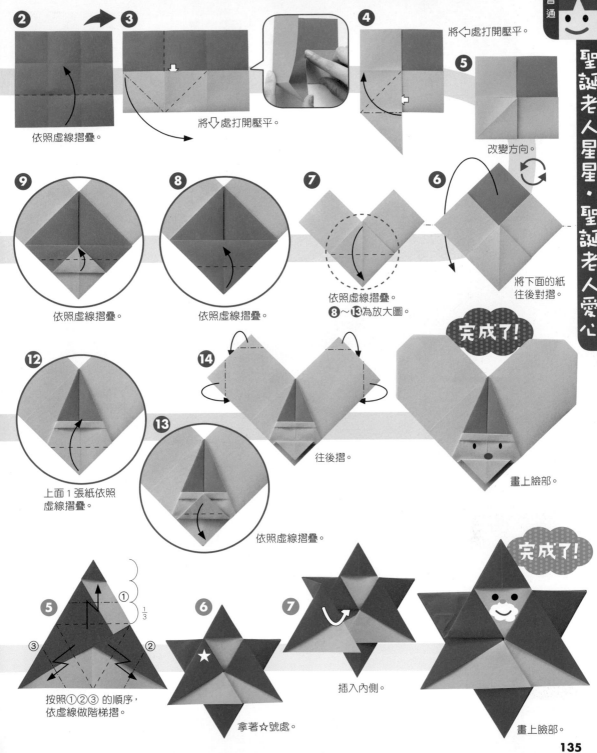

2 **3**

依照虛線摺疊。

將↓處打開壓平。

將↖處打開壓平。

4

5

改變方向。

9 依照虛線摺疊。

8 依照虛線摺疊。

7 依照虛線摺疊。
⑧～⑬為放大圖。

6 將下面的紙往後對摺。

12 上面1張紙依照虛線摺疊。

13 依照虛線摺疊。

14 往後摺。

完成了！ 畫上臉部。

5 按照①②③ 的順序，依虛線做階梯摺。 $\frac{1}{3}$

6 拿著☆號處。

7 插入內側。

完成了！ 畫上臉部。

禮物盒・襪子

紙張尺寸
禮物盒
（盒子）…15cm×15cm
（緞帶）…5mm×15cm，2張
襪子…15cm×15cm
用具 黏膠

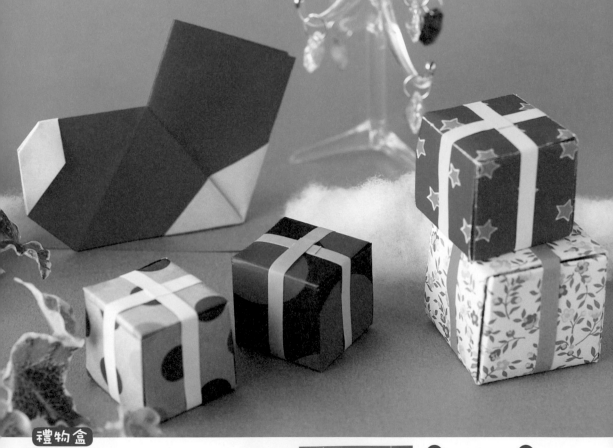

禮物盒

①
依照虛線摺疊。

②
依照虛線摺疊。

③
全部打開。

④
依照虛線摺疊。

⑤
依照虛線壓出
摺線後還原。

⑥
依照虛線往後摺，
壓出摺線後還原。

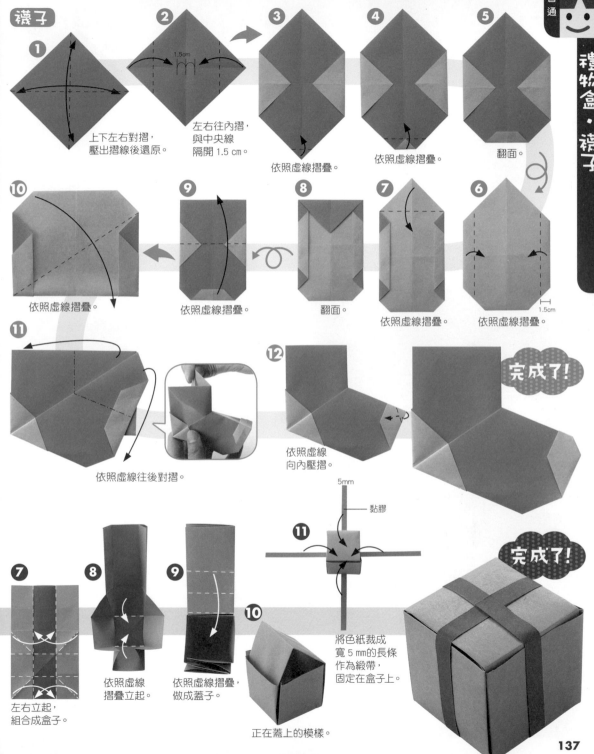

襪子

① 上下左右對摺，壓出摺線後還原。

② 左右往內摺，與中央線隔開 1.5 ㎝。 1.5cm

③ 依照虛線摺疊。

④ 依照虛線摺疊。

⑤ 翻面。

⑩ 依照虛線摺疊。

⑨ 依照虛線摺疊。

⑧ 翻面。

⑦ 依照虛線摺疊。

⑥ 依照虛線摺疊。 1.5cm

⑪ 依照虛線往後對摺。

⑫ 依照虛線向內壓摺。

完成了！

⑦ 左右立起，組合成盒子。

⑧ 依照虛線摺疊立起。

⑨ 依照虛線摺疊，做成蓋子。

⑩ 正在蓋上的模樣。

⑪ 將色紙裁成寬 5 mm的長條作為緞帶，固定在盒子上。 5mm 黏膠

完成了！

紙鶴
折羽鶴

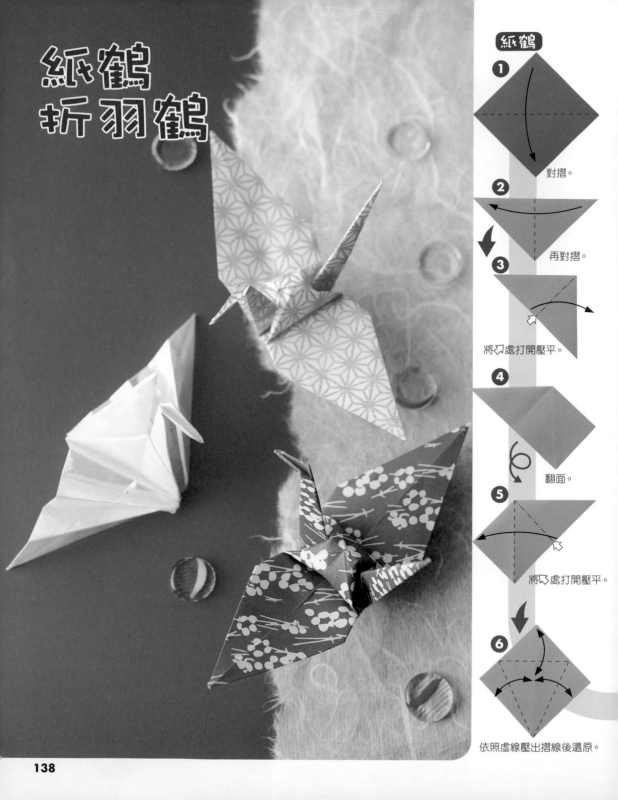

1 對摺。

2 再對摺。

3 將◁處打開壓平。

4 翻面。

5 將◁處打開壓平。

6 依照虛線壓出摺線後還原。

138

折羽鶴 請先摺到「紙鶴」的步驟 ❾ 再開始。

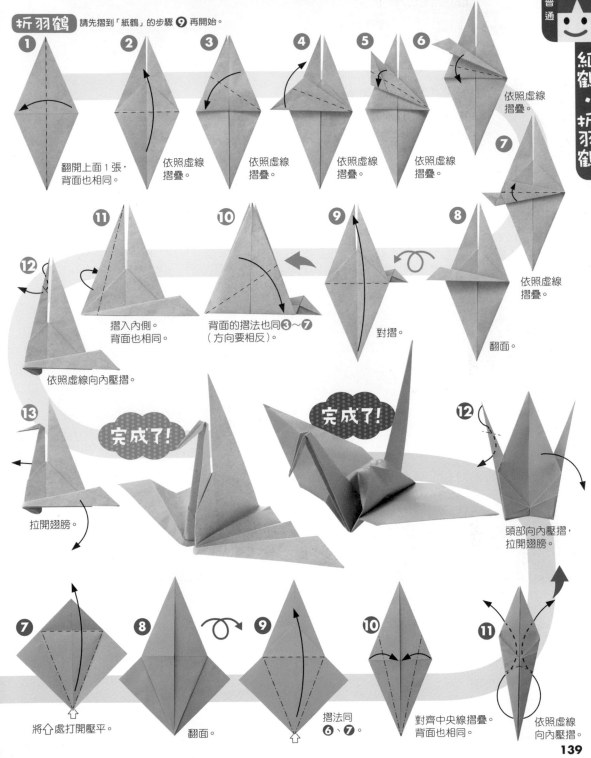

❶ 翻開上面 1 張，背面也相同。

❷ 依照虛線摺疊。

❸ 依照虛線摺疊。

❹ 依照虛線摺疊。

❺ 依照虛線摺疊。

❻ 依照虛線摺疊。

❼

❽ 依照虛線摺疊。

❾ 對摺。

❿ 背面的摺法也同❸～❼（方向要相反）。

⓫ 摺入內側。背面也相同。

⓬ 依照虛線向內壓摺。

⓫ 依照虛線向內壓摺。

⓬ 翻面。

⓭ 拉開翅膀。

完成了！

完成了！

⓬ 頭部向內壓摺，拉開翅膀。

❼ 將⇧處打開壓平。

❽ 翻面。

❾ 摺法同 ❻、❼。

❿ 對齊中央線摺疊。背面也相同。

⓫ 依照虛線向內壓摺。

心型紙鶴

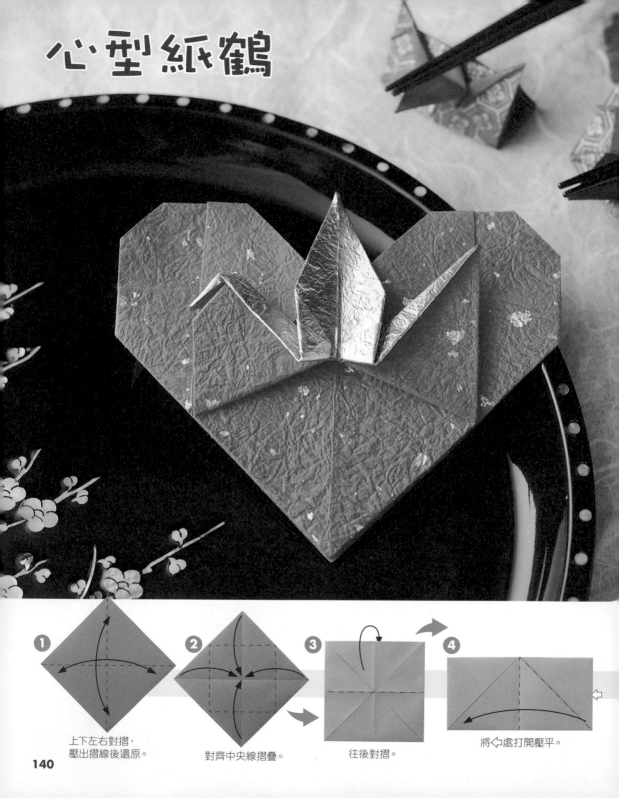

① 上下左右對摺，
壓出摺線後還原。

② 對齊中央線摺疊。

③ 往後對摺。

④ 將⇦處打開壓平。

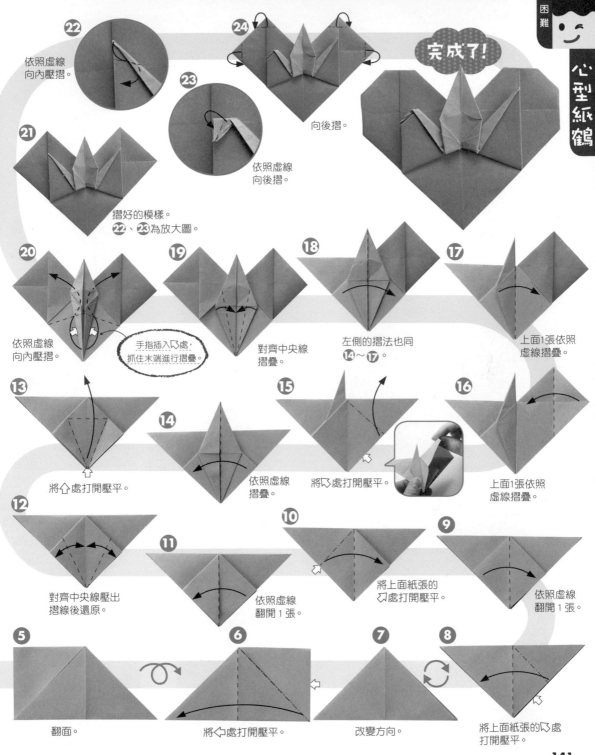

22 依照虛線向內壓摺。

23 依照虛線向後摺。

24 向後摺。

完成了!

心型紙鶴

21 摺好的模樣。22、23為放大圖。

20 依照虛線向內壓摺。

手指插入↘處,抓住末端進行摺疊。

19 對齊中央線摺疊。

18 左側的摺法也同14～17。

17 上面1張依照虛線摺疊。

13 將↑處打開壓平。

14 依照虛線摺疊。

15 將↘處打開壓平。

16 上面1張依照虛線摺疊。

12 對齊中央線壓出摺線後還原。

11 依照虛線翻開1張。

10 將上面紙張的↘處打開壓平。

9 依照虛線翻開1張。

5 翻面。

6 將↖處打開壓平。

7 改變方向。

8 將上面紙張的↘處打開壓平。

福臉盒
鬼臉盒

★要製作下面的盒子時，請先將紙的長寬裁掉
5 mm左右，製作「四角小物盒」（64頁）。

用具 黏膠

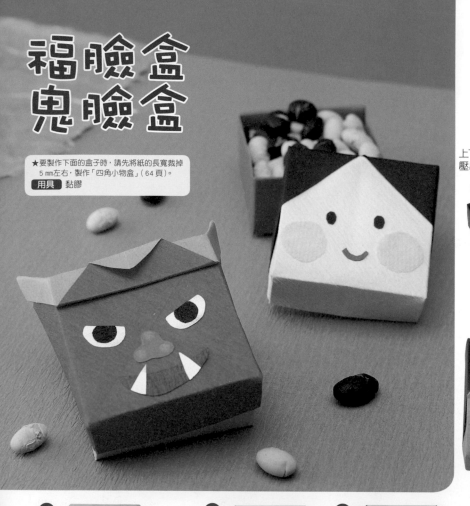

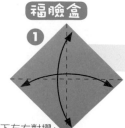

福臉盒

1

上下左右對摺，
壓出摺線後還原。

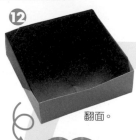

12

翻面。

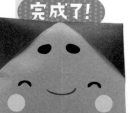

完成了！

畫上臉部。

12　1/2

依照虛線摺疊。

11

翻面。

10　1/3

依照虛線
做階梯摺。

9

依照虛線
摺疊。

13　① ①　②

按照①②的順序，
依虛線摺疊。

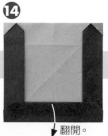

14

翻開。

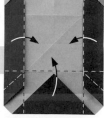

15

依照虛線摺疊，加以組合。

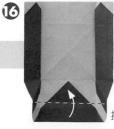

16

摺入內側。

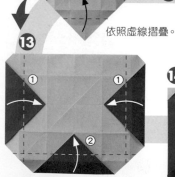

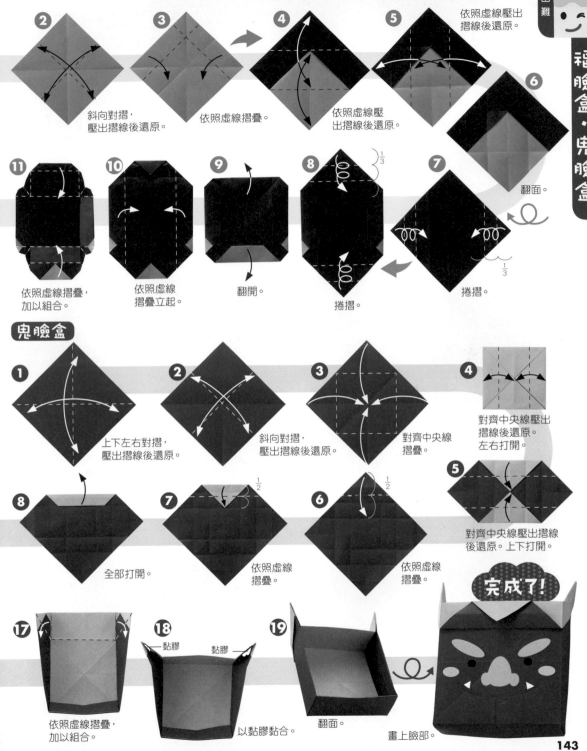

2 斜向對摺，
壓出摺線後還原。

3 依照虛線摺疊。

4 依照虛線壓
出摺線後還原。

5 依照虛線壓出
摺線後還原。

6 翻面。

7 捲摺。

8 捲摺。

9 翻開。

10 依照虛線
摺疊立起。

11 依照虛線摺疊，
加以組合。

鬼臉盒

1 上下左右對摺，
壓出摺線後還原。

2 斜向對摺，
壓出摺線後還原。

3 對齊中央線
摺疊。

4 對齊中央線壓出
摺線後還原。
左右打開。

5 對齊中央線壓出摺線
後還原。上下打開。

6 依照虛線
摺疊。

7 依照虛線
摺疊。

8 全部打開。

17 依照虛線摺疊，
加以組合。

18 ─黏膠 黏膠─
以黏膠黏合。

19 翻面。

完成了！

畫上臉部。

143

愛心

用具 剪刀

① 上下左右對摺，
壓出摺線後還原。

② 對齊中央線
壓出摺線後，
用剪刀剪開
粗線部分。

✂ 1/2

使用這部分

③ 對摺，壓出摺線後還原。

④ 依照虛線摺疊。

1cm

⑤ 翻面。

⑥ 對齊中央線摺疊。

⑦ 往後摺。

⑧ 將⟨🔽⟩處打開壓平。

⑨ 依照虛線摺疊。

⑩ 對齊中央線摺疊。

⑪ 往後摺。

完成了!

144

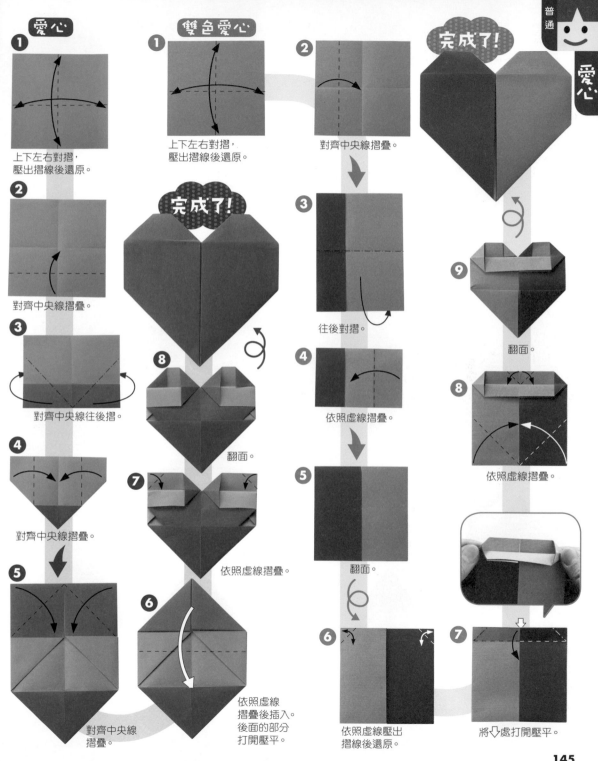

愛心

① 上下左右對摺，壓出摺線後還原。

② 對齊中央線摺疊。

③ 對齊中央線往後摺。

④ 對齊中央線摺疊。

⑤ 對齊中央線摺疊。

雙色愛心

① 上下左右對摺，壓出摺線後還原。

② 對齊中央線摺疊。

③ 往後對摺。

④ 依照虛線摺疊。

⑤ 翻面。

⑥ 依照虛線壓出摺線後還原。

⑦ 將⇩處打開壓平。

⑧ 依照虛線摺疊。

⑨ 翻面。

完成了！

普通

愛心

⑥ 依照虛線摺疊後插入。後面的部分打開壓平。

⑦ 依照虛線摺疊。

⑧ 翻面。

完成了！

145

雪人

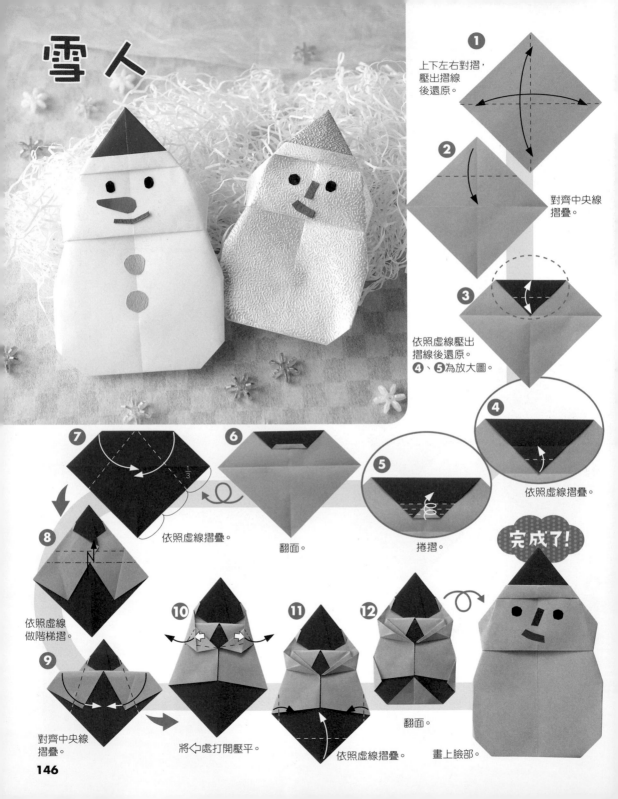

1 上下左右對摺，壓出摺線後還原。

2 對齊中央線摺疊。

3 依照虛線壓出摺線後還原。**4**、**5**為放大圖。

4 依照虛線摺疊。

5 捲摺。

6 翻面。

7 依照虛線摺疊。

8 依照虛線做階梯摺。

9 對齊中央線摺疊。

10 將✂處打開壓平。

11 依照虛線摺疊。

12 翻面。

完成了！

畫上臉部。

雛偶娃娃

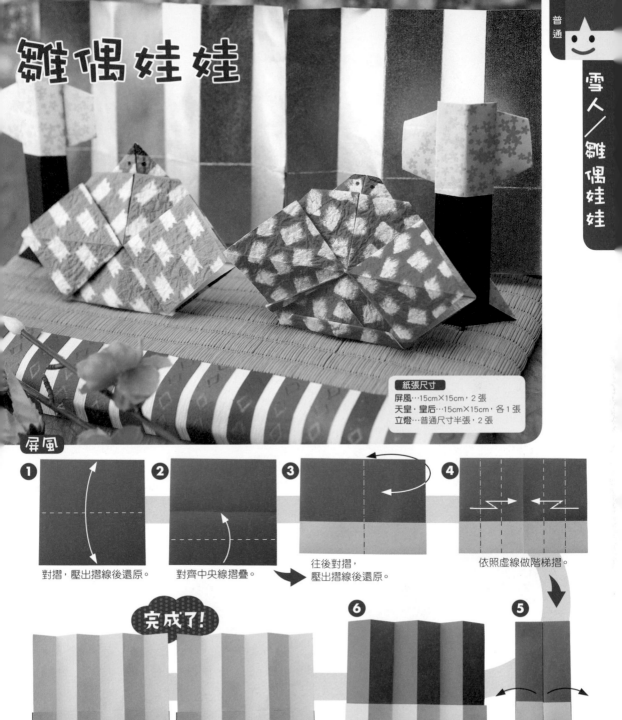

紙張尺寸
屏風…15cm×15cm，2張
天皇・皇后…15cm×15cm，各1張
立燈…普通尺寸半張，2張

屏風

❶ 對摺，壓出摺線後還原。

❷ 對齊中央線摺疊。

❸ 往後對摺，壓出摺線後還原。

❹ 依照虛線做階梯摺。

完成了！ 製作2件。

❻ 翻面。

❺ 回到❹的形狀。

147

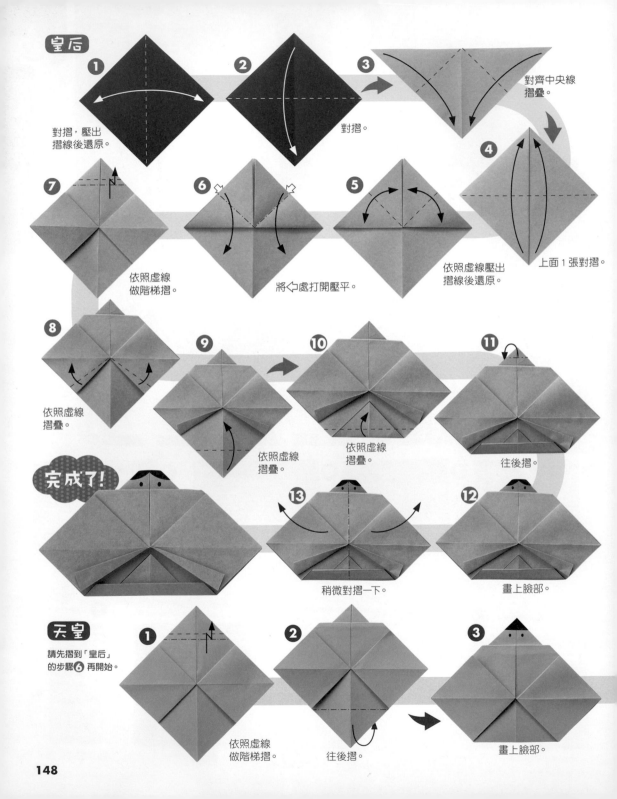

皇后

1 對摺，壓出摺線後還原。

2 對摺。

3 對齊中央線摺疊。

4 上面1張對摺。

5 依照虛線壓出摺線後還原。

6 將◁處打開壓平。

7 依照虛線做階梯摺。

8 依照虛線摺疊。

9 依照虛線摺疊。

10 依照虛線摺疊。

11 往後摺。

完成了!

13 稍微對摺一下。

12 畫上臉部。

天皇

請先摺到「皇后」的步驟 6 再開始。

1 依照虛線做階梯摺。

2 往後摺。

3 畫上臉部。

148

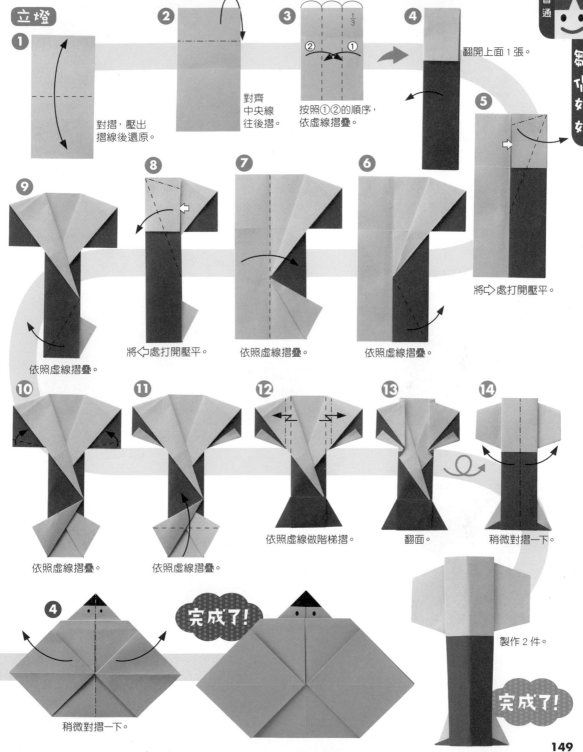

立燈

① 對摺，壓出摺線後還原。

② 對齊中央線往後摺。

③ 1/3 按照①②的順序，依虛線摺疊。

④ 翻開上面 1 張。

⑤ 將➡️處打開壓平。

⑥ 依照虛線摺疊。

⑦ 依照虛線摺疊。

⑧ 將⬅️處打開壓平。

⑨ 依照虛線摺疊。

⑩ 依照虛線摺疊。

⑪ 依照虛線摺疊。

⑫ 依照虛線做階梯摺。

⑬ 翻面。

⑭ 稍微對摺一下。

④ 稍微對摺一下。

完成了！

製作 2 件。

完成了！

復活節彩蛋
小雞

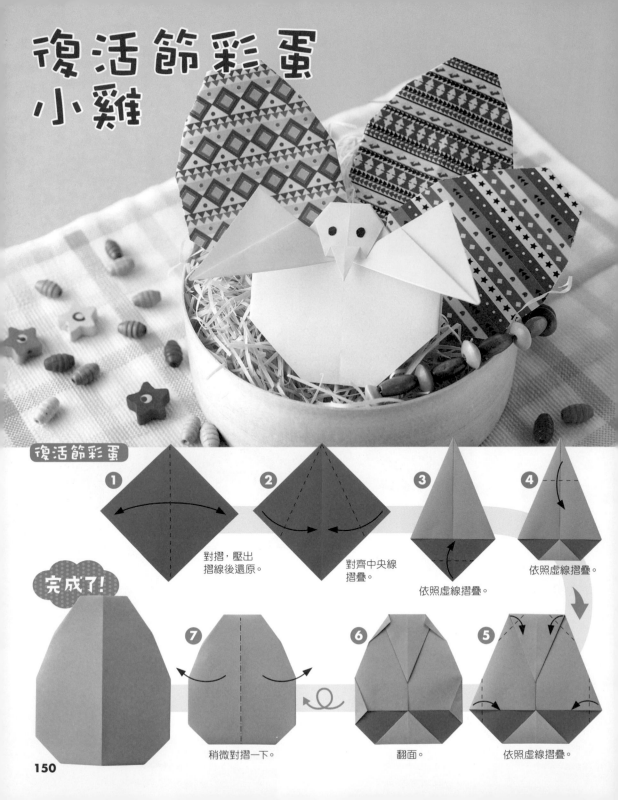

復活節彩蛋

① 對摺,壓出
摺線後還原。

② 對齊中央線
摺疊。

③ 依照虛線摺疊。

④ 依照虛線摺疊。

⑤ 依照虛線摺疊。

⑥ 翻面。

⑦ 稍微對摺一下。

完成了!

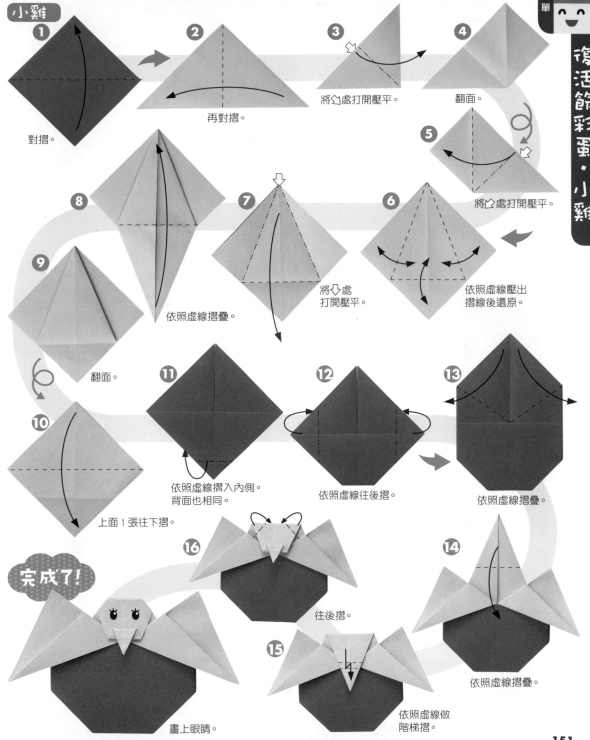

小雞

1 對摺。

2 再對摺。

3 將⌂處打開壓平。

4 翻面。

5 將⌂處打開壓平。

6 依照虛線壓出摺線後還原。

7 將⬇處打開壓平。

8 依照虛線摺疊。

9 翻面。

10 上面1張往下摺。

11 依照虛線摺入內側。背面也相同。

12 依照虛線往後摺。

13 依照虛線摺疊。

14 依照虛線摺疊。

15 依照虛線做階梯摺。

16 往後摺。

完成了！

畫上眼睛。

151

頭盔

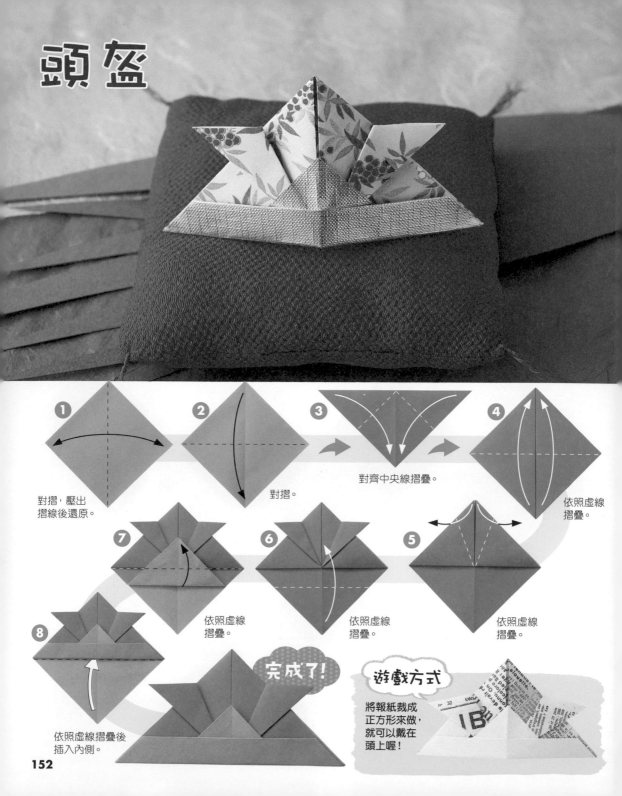

① 對摺,壓出摺線後還原。

② 對摺。

③ 對齊中央線摺疊。

④ 依照虛線摺疊。

⑤ 依照虛線摺疊。

⑥ 依照虛線摺疊。

⑦ 依照虛線摺疊。

⑧ 依照虛線摺疊後插入內側。

完成了!

遊戲方式

將報紙裁成正方形來做,就可以戴在頭上喔!

鯉魚旗

鯉魚旗

1

上下左右對摺，壓出摺線後還原。

2

對齊中央線往後摺。

3

對齊中央線壓出摺線後還原。

4

依照虛線摺疊。

5

對齊中央線摺疊。

6

依照虛線摺疊後插入。

7

翻面。

紙張尺寸

鯉魚旗…15cm×15cm
鯉魚旗筷架…4分之1大小

紙張 免洗筷 等

完成了！

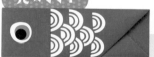

畫上眼睛和花紋，黏貼在免洗筷上。

鯉魚旗筷架

請先摺到「鯉魚旗」的步驟**3** 再開始。

1

依照虛線摺疊。

2

對齊中央線摺疊。

3

依照虛線摺疊後插入。

完成了！

畫上眼睛和花紋。

153

康乃馨

用具 剪刀、黏膠、膠帶

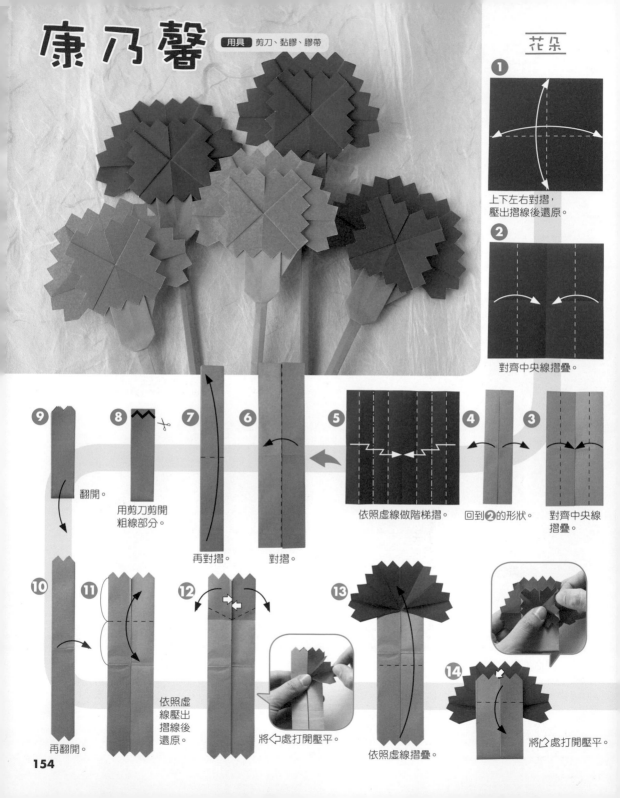

1
上下左右對摺，
壓出摺線後還原。

2
對齊中央線摺疊。

3
對齊中央線
摺疊。

4
回到**2**的形狀。

5
依照虛線做階梯摺。

6
對摺。

7
再對摺。

8
用剪刀剪開
粗線部分。

9
翻開。

10
再翻開。

11
依照虛
線壓出
摺線後
還原。

12
將<處打開壓平。

13
依照虛線摺疊。

14
將<處打開壓平。

154

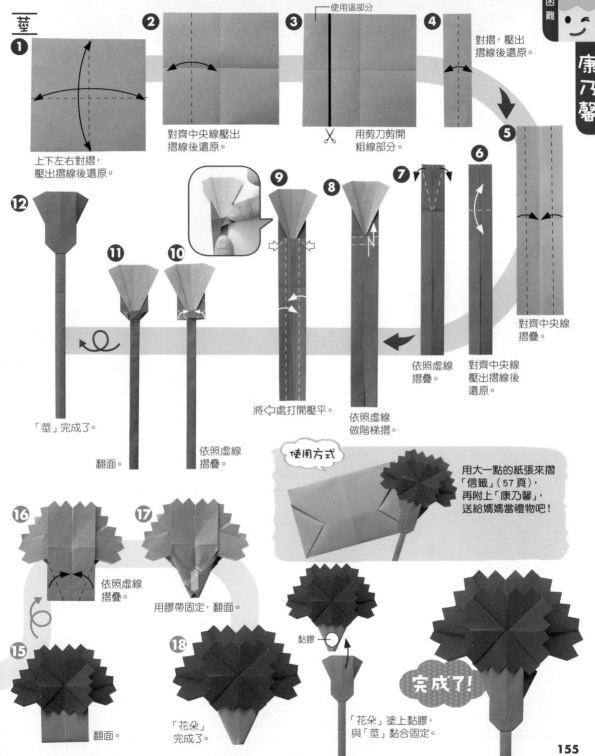

莖

① 上下左右對摺，壓出摺線後還原。

② 對齊中央線壓出摺線後還原。

③ 使用這部分 用剪刀剪開粗線部分。

④ 對摺，壓出摺線後還原。

⑤ 對齊中央線摺疊。

⑥ 對齊中央線壓出摺線後還原。

⑦ 依照虛線摺疊。

⑧ 依照虛線做階梯摺。

⑨ 將處打開壓平。

⑩ 依照虛線摺疊。

⑪ 翻面。

⑫ 「莖」完成了。

⑮ 翻面。

⑯ 依照虛線摺疊。

⑰ 用膠帶固定，翻面。

⑱ 「花朵」完成了。

黏膠

「花朵」塗上黏膠，與「莖」黏合固定。

完成了！

使用方式 用大一點的紙張來摺「信籤」（57頁），再附上「康乃馨」，送給媽媽當禮物吧！

155

領帶信紙

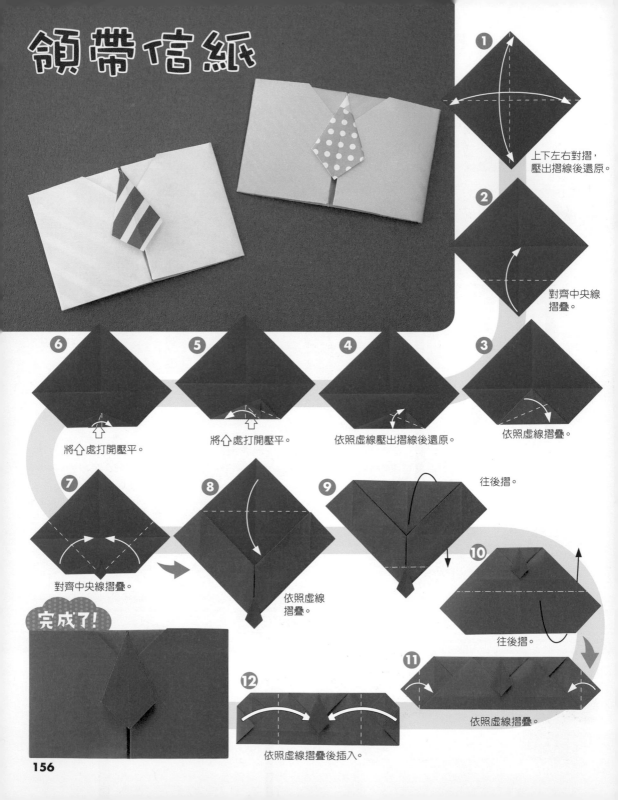

1 上下左右對摺，壓出摺線後還原。

2 對齊中央線摺疊。

3 依照虛線摺疊。

4 依照虛線壓出摺線後還原。

5 將⇧處打開壓平。

6 將⇧處打開壓平。

7 對齊中央線摺疊。

8 依照虛線摺疊。

9 往後摺。

10 往後摺。

11 依照虛線摺疊。

12 依照虛線摺疊後插入。

完成了！

團扇

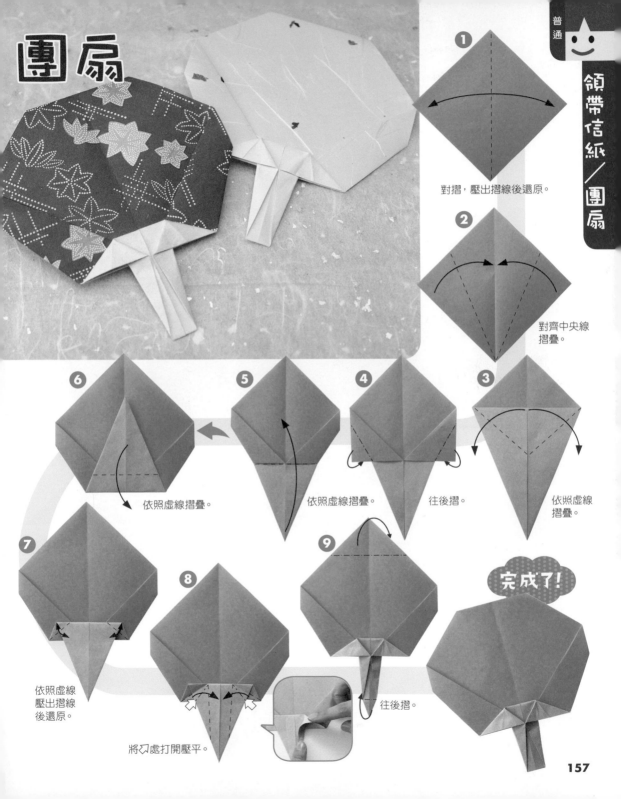

① 對摺，壓出摺線後還原。

② 對齊中央線摺疊。

③ 依照虛線摺疊。

④ 往後摺。

⑤ 依照虛線摺疊。

⑥ 依照虛線摺疊。

⑦ 依照虛線壓出摺線後還原。

⑧ 將◁處打開壓平。

⑨ 往後摺。

完成了！

157

蝙蝠
萬聖節包包

紙張尺寸
萬聖節包包
包包…15cm×15cm，2張
（提把）…4cm×15cm，2張
巫婆帽……7.5cm×7.5cm
南瓜…15cm×15cm
用具 膠帶、釘書機

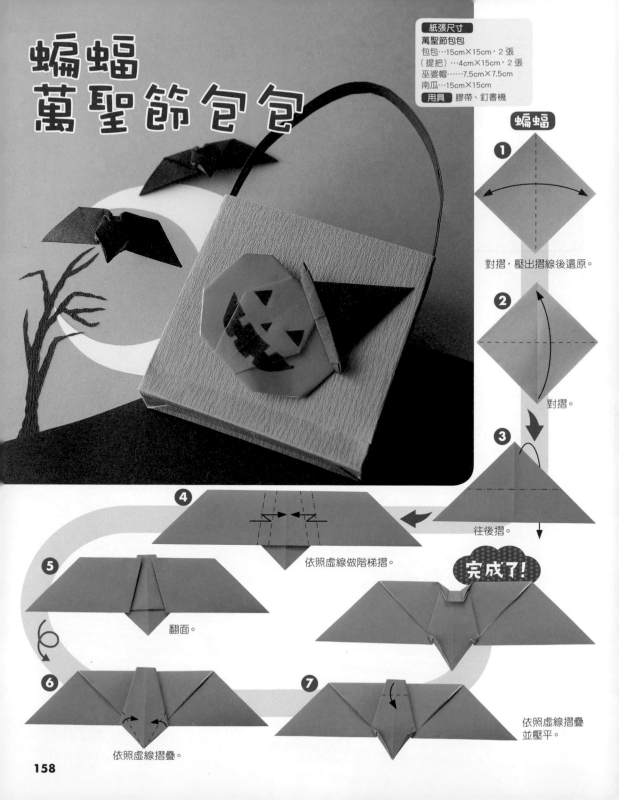

蝙蝠

1 對摺，壓出摺線後還原。

2 對摺。

3 往後摺。

4 依照虛線做階梯摺。

5 翻面。

6 依照虛線摺疊。

7 依照虛線摺疊並壓平。

完成了！

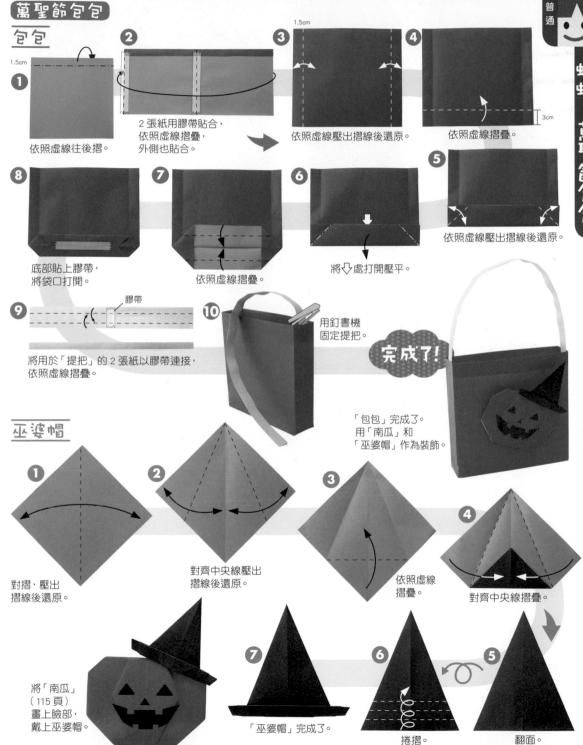

萬聖節包包

包包

① 依照虛線往後摺。 1.5cm

② 2 張紙用膠帶貼合，依照虛線摺疊，外側也貼合。

③ 依照虛線壓出摺線後還原。 1.5cm

④ 依照虛線摺疊。 3cm

⑤ 依照虛線壓出摺線後還原。

⑥ 將↓處打開壓平。

⑦ 依照虛線摺疊。

⑧ 底部貼上膠帶，將袋口打開。

⑨ 將用於「提把」的 2 張紙以膠帶連接，依照虛線摺疊。 膠帶

⑩ 用釘書機固定提把。

完成了！

「包包」完成了。
用「南瓜」和
「巫婆帽」作為裝飾。

巫婆帽

① 對摺，壓出摺線後還原。

② 對齊中央線壓出摺線後還原。

③ 依照虛線摺疊。

④ 對齊中央線摺疊。

⑤ 翻面。

⑥ 捲摺。

⑦ 「巫婆帽」完成了。

將「南瓜」（115 頁）畫上臉部，戴上巫婆帽。

●作者介紹 ── 新宮文明

福岡縣大牟田市出生。從設計學校畢業後來到東京，1984年成立City Plan股份有限公司。一邊從事平面設計，一邊推出原創商品「JOYD」系列，在玩具反斗城、東急HANDS、紐約、巴黎等地販賣。1998年推出「摺紙遊戲」系列。2003年開始經營「摺紙俱樂部」網站。著有：《一定要記住！簡單摺紙》（同文書院）、《誰都能完成 Enjoy摺紙》（朝日出版社）、《大家來摺紙！》、《3．4．5歲的摺紙》、《5．6．7歲的摺紙》、《來摺紙吧！》（以上為日本文藝社）、《超人氣！！親子同樂超開心！摺紙》（高橋書店）等。其作品在國外也有出版，國內外共計有超過40本以上的著作。

日文原書工作人員

● 攝影 ──── 原田真理
● 插圖 ──── まつながあき
● 造型 ──── まつながあき

● 設計 ──── 鈴木直子
● DTP ──── 鈴木直子 株式会社ジェイヴイ コミュニケーションズ
● 編輯協助 ── 文研ユニオン 佐藤洋子

國家圖書館出版品預行編目資料

親子間的153種摺紙遊戲 / 新宮文明著；賴純如譯.
-- 三版. -- 新北市：漢欣文化事業有限公司, 2024.08
160面；21x17公分. --(愛摺紙；5)
ISBN 978-957-686-924-2(平裝)

1.CST: 摺紙

972.1 113010187

愛摺紙 5

親子間的153種摺紙遊戲（經典版）

作　　者 / 新宮文明
譯　　者 / 賴純如
出　版　者 / 漢欣文化事業有限公司
地　　址 / 新北市板橋區板新路206號3樓
電　　話 / 02-8953-9611
傳　　真 / 02-8952-4084
郵 撥 帳 號 / 05837599 漢欣文化事業有限公司
電 子 郵 件 / hsbooks01@gmail.com
三 版 一 刷 / 2024年08月

OYAKO DE! MINNA DE! ASOBERU ORIGAMI 153
© FUMIAKI SHINGUU 2013
Originally published in Japan in 2013 by SEITO-SHA Co., Ltd.,Tokyo.
Chinese translation rights arranged through TOHAN CORPORATION, TOKYO.
and KEIO CULTURAL ENTERPRISE CO., LTD